美育简本

# 西方绘画一〇〇问

祁峰 著

福建美术出版社 编

海峡出版发行集团
THE STRAITS PUBLISHING & DISTRIBUTING GROUP

福建美术出版社

图书在版编目（CIP）数据

美育简本 ：西方绘画 100 问 / 祁峰著 ；福建美术出版社编 . -- 福州 ：福建美术出版社，2023.10
ISBN 978-7-5393-4496-6

Ⅰ．①美… Ⅱ．①祁… ②福… Ⅲ．①绘画史－西方国家－问题解答 Ⅳ．① J209.1-44

中国国家版本馆 CIP 数据核字 (2023) 第 180110 号

出 版 人：郭　武
责任编辑：林晓双
封面设计：侯玉莹　李晓鹏
版式设计：李晓鹏　陈　秀

美育简本·西方绘画 100 问
祁峰　著／福建美术出版社　编

出版发行：福建美术出版社
社　　址：福州市东水路 76 号 16 层
邮　　编：350001
网　　址：http://www.fjmscbs.cn
服务热线：0591-87669853（发行部）　87533718（总编办）
经　　销：福建新华发行（集团）有限责任公司
印　　刷：福州印团网印刷有限公司
开　　本：889 毫米 ×1194 毫米　1/32
印　　张：7.25
版　　次：2023 年 10 月第 1 版
印　　次：2023 年 10 月第 1 次印刷
书　　号：ISBN 978-7-5393-4496-6
定　　价：48.00 元

# 《美育简本》系列丛书编委会

**总策划**

郭　武

**主　任**

郭　武

**副主任**

毛忠昕　　陈　艳　　郑　婧

**编　委**（按姓氏笔画排序）

丁铃铃　　毛忠昕　　陈　艳

林晓双　　郑　婧　　侯玉莹

郭　武　　黄旭东　　蔡晓红

# 本书编写

祁　峰（著）

# 目 录

## 绘画的故事是怎么开始的?
### ——史前绘画

## 古代西方绘画是什么样的?
### ——古埃及、古希腊和古罗马绘画

1

## 中世纪的绘画是什么样的？
### ——中世纪玻璃镶嵌画、彩色玻璃窗画和木板蛋彩画

## 文艺复兴时期的绘画是什么样的？
### ——意大利文艺复兴、北方文艺复兴绘画

## 17、18 世纪的绘画是什么样的？
### ——巴洛克和洛可可风格绘画

## 19 世纪的绘画是什么样的？ （一）
### ——新古典主义、浪漫主义绘画

## 19 世纪的绘画是什么样的？（二）
### ——现实主义、印象主义和后印象主义绘画

## 20 世纪至今的绘画是什么样的？
### ——现代主义、后现代主义和当代绘画

# 绘画的故事是怎么开始的？

## ——史前绘画

### 1. 人类从什么时候开始画画？

谈及"绘画"，我们脑海中就会浮现出不同历史时期里形式多样、数量众多的各类画作。那么人类是从什么时候开始画画的呢？

2000 年，科学家们在非洲肯尼亚的土根山区发现了约 600 万年前的人类化石，这也是目前发现的人类在这个星球上留下的最早痕迹。文字出现之前的时期被称为"史前时代"。最先为人们所知的史前绘画是 1878 年在西班牙发现的阿尔塔米拉洞窟壁画。后来人们在法国又发现了诸如拉斯科洞、佩什·梅尔洞等遗址。自那时起，世界各地又有大约 200 个类似的遗址被相继发掘。

20 世纪 90 年代，人们在法国东南部

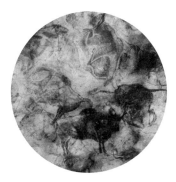

图 1-1 　《受伤的野牛》
约公元前 15000—前 10000 年
西班牙阿尔塔米拉洞窟

的绍韦洞窟群遗址中发现了大量的史前洞窟壁画。经过科学家的推断，绍韦洞窟壁画出现在公元前32000年，在当时是有记录以来最早的史前洞窟壁画，史前绘画出现的年代由此推向更为久远的时间。这些绘画遗迹的发现极大地填补和丰富了我们对史前绘画的了解，同时画面中展现出的敏锐洞察力和富有表现力的绘画方式也令现在的人们为之赞叹，我们甚至能在其中找到现代绘画的影子。

　　史前的人类历史没有任何文字记录可供参考，这些绘画作品以图像的方式向今天的我们生动勾画了史前人类的生活景象。相信还会有更多、更早的史前绘画遗迹被发现，这些遗迹使我们可以穿越时间的隧道，想象史前时期人类生活的景象。

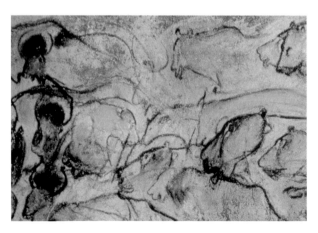

图 1-2　《狮子和野牛》公元前 30000—前 28000 年、法国绍韦洞窟

## 2. 史前时期的人们为什么画画?

史前洞窟壁画的内容大多以动物、人物和一些图案为主。动物的形象一般采用写实的表现手法，甚至还以浅淡的明暗变化表现其体积和真实感，而人物形象和图案则更像抽象符号。

至于那时的人们为什么绘制这些图像，学者们的猜测有多种角度。一种观点认为，从画面中出现的大量动物形象来看，这些绘画与史前人类的狩猎活动有关。因为一些动物的身体上绘有斑点，某些位置上还有利器击打后留下的凹陷痕迹，这些

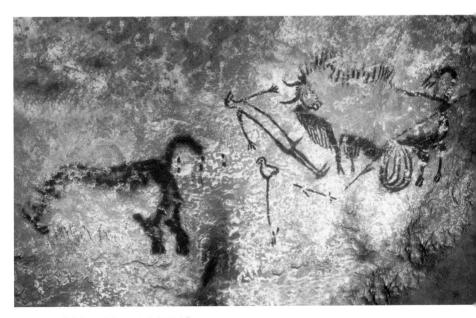

图 2-1 《犀牛、受伤的男子和野牛》
公元前 15000—前 13000 年、法国拉斯科洞窟

图像可能是在训练猎手时起到靶标指示的作用。另一种观点认为，描绘这些图像是用于装饰或记录。比如人们将动物形象、狩猎场景、动物迁徙场景以及一些图案符号绘制在洞窟墙壁上，一方面可以用来装饰他们生活的地方；另一方面还能在没有统一的文字和语言的情况下，发挥和其他部落或者访客之间进行交流的作用。还有一种观点认为，绘制这些图像是源于某种交感巫术。史前人类认为他们可以借助超自然的力量通过描绘的图像与动物或自然达到通感。比如绘制动物形象可以对它施加某种力量从而提高狩猎的成功率，绘制

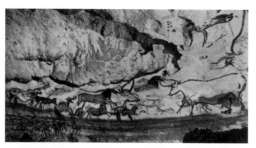

图 2-2　公牛大厅
公元前 15000—前 10000 年
法国拉斯科洞窟

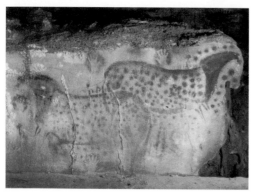

图 2-3　《斑点马和人手》
公元前 16000—前 15000 年
法国佩什·梅尔洞窟

怀孕的动物可以激发它们的繁殖力，确保给自己提供丰富的猎物供给。其他图案或符号则具有某种通感的寓意或象征。

### 3. 史前时期的人们怎么画画？

今天的人们在创作一幅作品时可以选择各种不同的材料，画笔有铅笔、水性笔、毛刷、油画笔、毛笔等，颜料有油画颜料、墨汁、水性颜料、油漆等，作画基底可以使用纸、亚麻布、木板等。随着技术的发展，我们还可以使用数码设备进行创作，可以说，今天的绘画材料丰富又便捷。史前时期的人们又是怎么画画的呢？

史前绘画大多画在洞窟的岩壁上，人们会用石器工具刮磨石灰岩，使其形成作画的底子。当需要刻画线条时，如果岩石表面比较软，他们就会直接用手指在上面刻画；如果表面比较硬，他们就会用锋利的石块刻画。需要勾画线条描绘形象时，他们会把烧焦的植物或骨头当作黑色画笔

使用，或者使用一种叫赭石的铁矿石作为画笔。赭石可以呈现出红色、褐色和黄色等色彩。

史前时期的人们需要某种色彩颜料时，要将具有不同颜色的矿物碾压、研磨成粉而获得，如果对其施加高温还可以得到不同深浅的颜色变化。若要将色粉涂抹在岩壁上，就需要在其中加入液体媒介进行调和。他们会用水、唾液、动植物油或血液调和色粉，增强其附着力。涂抹颜料时他们会选择兽毛、皮毛、羽毛、苔藓等做成类似刷子一样的工具进行涂抹，也会用嚼过的树枝作为画笔涂抹颜料。除此之外，有时人们会将色粉或调好的颜料放在口中咀嚼，直接吹或者吐到岩壁上，有时干脆用手沾满颜料直接按压印画。

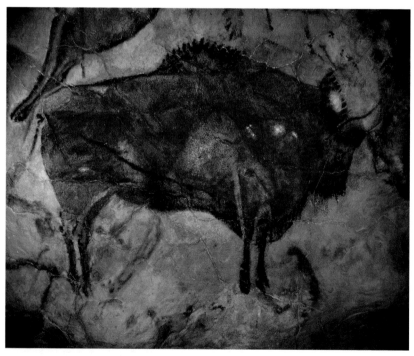

图 3 《野牛》
旧石器时代，西班牙阿尔塔米拉洞窟

# 古代西方绘画是什么样的?

——古埃及、古希腊和古罗马绘画

## 4. 绘画中的"神圣比例"是什么?

《乌尔皇家旗》是古代近东两河流域苏美尔文明皇家墓地陪葬品中的一件,它的制作方法是以木板为基底,表面涂沥青,再用贝壳、石灰石、天青石等材料在上面镶嵌描绘,进而形成画面。这虽然不能完全等同于今天所定义的绘画,但由于其与绘画在表现形式上的相似性,我们可以将其作为一幅早期的绘画作品来欣赏。整件作品由 4 块镶嵌板组成,我们看到的是 2 块保存较好的镶嵌板,画面内容都在 3 条画带中展开,描绘的是一次军事胜利和一个庆祝活动或宗教宴会的场景。

那时的艺术家已经开始通过艺术作品去表现和记录一些重要的事件或与生活相关的场景了,这种记录被称为绘画艺术的

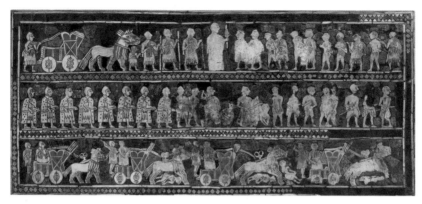

图 4-1　乌尔皇家旗（正面）
约公元前 2600 年，英国伦敦大英博物馆藏

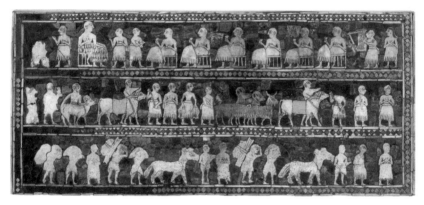

图 4-2　乌尔皇家旗（背面）
约公元前 2600 年，英国伦敦大英博物馆藏

叙事性功能。与原始绘画相比，这种记录显得更为主动且富有历史和文化意义。从图中可以看到，不同人物的比例有明显区别，有些角色显得比其他人更大一些，而且处于画面中比较重要和显眼的位置。这种艺术表现手法被称作"神圣比例"，就是地位高或者重要的人物被表现得大一些，在位置设计上处于核心或显眼的位置。这样会使画面的叙事结构围绕这些关键人物展开。在后来欧洲中世纪时期的宗教绘画中我们也会看到相似的画面人物处理手法。

## 5. 古埃及壁画里的形象到底是正面的还是侧面的?

当我们看到一幅古埃及壁画时,可能会有这样一个疑问:画里的人到底是正面的还是侧面的?为什么躯干是正面的,而四肢是侧面的,头颅是侧面的,眼睛却是正面的?

几千年来,尼罗河哺育了古埃及文明,古埃及人认识到自然现象是按一定的周期往复变化的,这就使他们产生了"生死往复"和"追求永恒"的观念与信仰。那时的绘画和雕塑大多出现在法老和贵族的墓葬之中,遵循"正面律""庄严神圣""写实""平面化""装饰性"的艺术原则。

在墓室壁画中,"正面律"是古埃及艺术家描绘物象方法的显著特点,在具体的运用中体现为正侧混合画法,这就使画面中人物形象各部分结构呈现出正面和侧面交错出现的效果。其根本原因是,在古埃及人看来,这么画才能尽可能详尽、准确地表现人物各部分形象。他们认为人死后,生命和灵魂将会去往来世,要获得永生,承载他们的躯体就一定要保证完整,如果少点什么也许会显得不够得体。其实不光是画人,他们画其他事物时也都遵循这样的原则,这种方式中蕴含着他们认知世界的独特角度。古埃及人并不在乎你怎

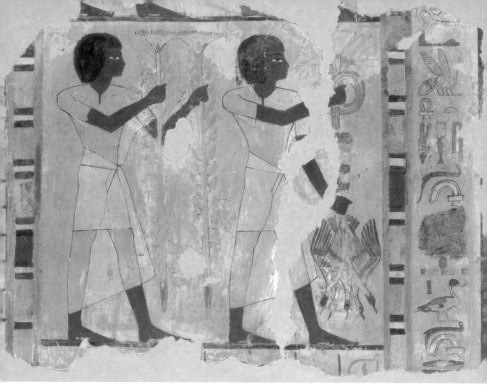

图 5　塞贝霍特普墓的壁画碎片
公元前 1550—前 1295 年，美国纽约大都会艺术博物馆藏

么看，他们只关心是否可以详尽地记录作画内容，也更关心是否可以永恒。

　　对于现在的我们来说，这种观看的不适源自我们和古埃及人认知世界方法的不同，我们的认知是建立在对客观真实世界科学的观察和研究之上，而古埃及人是建立在他们独特的世界观之上。我们相信的是如我所见，而古埃及人相信的是如他们所认为的。

## 6. 古埃及壁画中人物的肤色为什么会不一样？

这是一幅古埃及壁画的复制画，壁画原作位于古埃及一座贵族坟墓——纳赫特墓。画面中两个较大的人像分别是纳赫特和妻子塔维，纳赫特在当时是可以阅读和书写文字的抄写员或者神的侍奉祭祀，妻子塔维被誉为"神的女歌手"。在夫妇二人面前的是种类丰富的祭品，有面包、美酒、牛、家禽、果实等，二人左侧脚下有两个人正在宰杀分割 1 头牛，祭品上方有 4 个盛着油的瓶子，上面放着盛开的荷花。二人右侧分布 3 组图像，最下面是收割农作物的场景，中间是收集和称量谷物的场景，上面是把谷壳扬在风中筛选谷物的场景，表现了农作物的丰收。画面最下面的部分则描绘了人们耕种的景象，其中起伏的线条代表着地面或者小溪，中间还有一片湖水或水池，表示灌溉的水源。纳赫特的形象也出现在壁画中内容相关的位置，表示出他对农

图 6-1　纳赫特墓壁画复制画，美国纽约大都会艺术博物馆藏

业生产的重视，也显示出他神职人员的地位。

观察画面，我们会发现，纳赫特和他的妻子肤色并不相同。其实这种表现方法是古埃及绘画的一个艺术传统和惯例。当时的艺术家会把男性的皮肤涂成棕红色，而把女性的肤色涂成淡黄色。当时的人们可能认为与男性不同的肤色会显得女性更美丽高贵，因此把她们的肤色描绘得更浅一些，也或许只是简单地用以区分性别。

当时的雕塑作品也呈现出相同的表现原则，而且我们在米诺斯文明的绘画中也发现了相似的特点。另外，人们在拉美西斯三世墓中发现了一幅有 4 个民族形象的绘画作品。画面中的人物肤色有白色、黑色和棕色。其中棕色皮肤的为古埃及人。从中也可以看出那时各民族和人种之间存在着相互交流和往来，古埃及的人种组成也可能有多样性的特点。

图 6-2　拉霍泰普王子
及其妻诺菲尔特雕像
约公元前 2580 年
埃及博物馆藏

右／图 7-1　"王后正厅"
公元前 1700—前 1300 年
希腊伊拉克里翁考古博物馆藏

## 7. 爱琴文明时期的人们眼中的浪漫是什么样的？

说到装饰精美的宫殿时，我们会想到高大威严、金碧辉煌这样一些形容词，但在爱琴海文明圈的米诺斯文明中，宫殿或者房屋的装饰风格却呈现出了另一种景象。

克里特岛的克诺索斯城遗址是我们了解米诺斯文明的主要信息来源。米诺斯文明的绘画以大自然为表现对象。克诺索斯王宫东翼的一个房间（被学者称为"王后正厅"）中有这样一幅壁画，在淡黄色背景上有蓝色条纹，天蓝色的海豚舒适自在地游弋着，与周围各色的小鱼一同腾跃，上下边缘处还绘有多叶状图案代表植物或岩石。弯曲起伏的轮廓线勾勒出生物的外形，遍布整个构图的弧形和自然元素使画面生机盎然、轻松愉悦。

另一幅壁画发现于克里特岛以北约 100 公里的赛拉岛，火山喷发

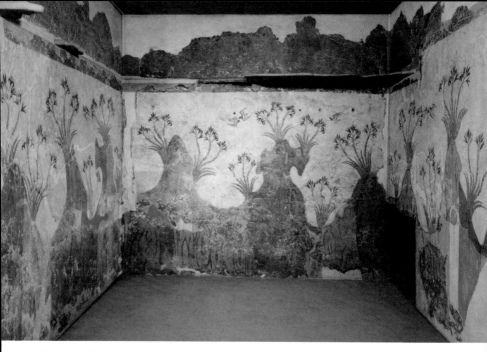

图 7-2 《春天壁画》
公元前 1600—前 1500 年，希腊国家考古博物馆藏

将岛上的一座小镇掩埋，人们在考古挖掘时在一座房屋的墙壁上发现了一些不同寻常的风景画作，其中一幅有一个浪漫的名字叫《春天壁画》。画面中地形崎岖，跌宕起伏，褐色轮廓线内填满色彩，有红色、蓝色、黄色和赭石色，涡卷的黑色线条描绘了岩石的纹理。红色的百合花三朵一组，绽放在岩石上。简洁轻松的线条勾勒出飞燕，翻飞在花朵间。

以上两幅壁画所呈现出的王宫墙面装饰风格和我们以往印象中的完全不同，它们展现出那时人们对大自然的深刻了解。人们热爱大自然，甚至对他们来说，大自然是最具有诗意的内容。今天我们对浪漫的想象大多源自富有诗意的景色、爱情和传说，但对爱琴文明时期的人们来说，浪漫不是虚无缥缈的，而是真切地存在于他们生活中的，一觉醒来，浪漫的景象就在眼前。

## 8. 古希腊和古罗马时期的绘画是什么样的?

古希腊文明和古罗马文明奠定了西方文明历史的样貌和框架,二者在艺术上取得的辉煌成就深远影响着西方艺术的发展。但是这两个时期留存至今的绘画作品数量并不多,我们只能从有限的实物资料中了解当时的绘画。

古希腊绘画在初期受到近东艺术和古埃及艺术的巨大影响,在之后的发展过程中逐渐形成了自己的绘画语言和艺术追求。古希腊绘画的形式以壁画和陶瓶绘画为主,题材围绕神话故事、英雄人物或祭祀庆典场景等展开。画面表现手法从最初的几何化、图案化的形式中脱离出来,经过当时人们的不断创新和探索,逐步走向再现真实世界的写实风格,空间透视、情感表达、情节叙事成为画中新的表现内容。同时,理想化的人物造型、身体比例以及形象气质逐步成为古希腊绘画新的审美原则和特点。

古罗马绘画大多为壁画作品。与古希腊绘画一样,神话故事和神话人物依然是主要题材,但表现帝王功绩和战争场面的题材成了古罗马绘画的另一个重要内容,这类作品记录和体现了罗马帝国的辉煌与伟大,也作为历史资料留存于世。同时,

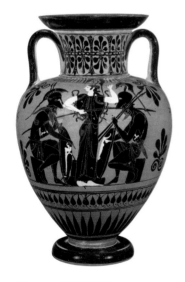

图 8-1 古希腊陶瓶
约公元前 510 年

这一时期的绘画作品已不只出现在神庙、宫殿、墓葬等重要场所，它开始进入一般人的居住空间。在一些壁画作品中，艺术家在画面中对空间的延伸再造进行了尝试和探索，墙壁像一扇打开的窗户，在视觉效果上产生空间的延伸，这表明绘画艺术已经逐步走进人们的日常生活之中。另外，罗马帝国辽阔的地域范围和辉煌的文化成就不仅影响着其他民族的艺术，同时也将罗马之外的绘画形式和艺术语言融合进来，所以古罗马绘画还具有多样风格与形式并存的特点。

图 8-2　希尼斯特别墅的第二风格壁画
公元前 1 世纪中叶，美国纽约大都会艺术博物馆藏

# 9. 古希腊瓶绘有哪些风格样式？

在不同的发展阶段，古希腊陶瓶绘画有着多种风格样式，按照时间前后顺序分别为几何样式、东方样式、黑绘式、红绘式和白底彩绘 5 种风格样式。

几何样式是在浅黄色的陶器底色上，绘上黑色的几何纹样。这些纹样包括 3 种：抽象几何纹，如平行线、交叉线、回形纹、三角形等组合成的图案；形象几何纹，如鸟兽纹、人形纹、车辆纹等；描绘战争、仪式、活动等内容的几何纹样。这类纹样图案对人和物的形象高度概括，造型特点突出，具有一定的动感。

东方样式以神兽、植物纹样为主，如狮身人面像、鹰头狮身像、人首翼牛像以及飞狮等。在表现手法上加入了刻画的技巧，除增加了细节之外也更为生动。画面内容具有叙事特点，在画面内容上，神话故事和人物逐渐取代了日常生活场景，从名称上就可以看出这种纹样风格和表现手法对两河流域艺术和古埃及艺术的借鉴。

黑绘式是在陶器的红色黏土底子上用黑色涂料描画出形象的剪影效果，与陶瓶本身的颜色形成对比，内部细节通过针尖进行刻画，然后在黑色表面再用白色和紫色颜料达到突出与强调的目的。这种样式具有非常强烈的装饰性，细节内容更精致

图 9-1　几何样式陶器
公元前 8 世纪，美国纽约大都会艺术博物馆藏

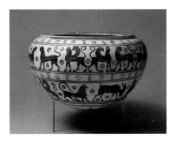

图 9-2　东方样式陶器
公元前 630—前 615 年，美国纽约大都会艺术博物馆藏

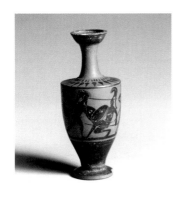

图 9-3　黑绘式陶器
公元前 5 世纪初，美国纽约大都会艺术博物馆藏

图 9-4　红绘式陶器
公元前 450 年，美国纽约大都会艺术
博物馆藏

图 9-5　白底彩绘式陶器
公元前 440 年，美国纽约大都会艺术
博物馆藏

丰富，人物形象表现也更加生动真实。

红绘式在色彩上与黑绘式相反，其特点是陶器上的形象保持陶土
的红色，背景涂成黑色。这一手法逐渐取代之前的黑绘式，在随后的
发展过程中，还融入了透视缩短法，表现出处于不同空间层次的人物
形象。

白底彩绘式是在白色的底子上，用很少几种色彩画出物象的轮廓，
类似于中国画的"白描"，有些部分还会添涂一些颜色。这一样式使
画家可以更加自如地使用透视缩短法表现空间深度，构图也更为生动，
简练流畅的线条以及对情感和性格的刻画极具艺术表现力。

## 10.《阿喀琉斯和埃阿斯掷骰子》讲述了什么故事?

这尊雅典双耳瓶出自古希腊艺术家埃克基亚斯之手,制作于公元前6世纪下半叶,是黑绘式瓶绘技法的典型范例之一。在瓶身中部的画面中,两个人物分别是特洛伊战争中希腊第一英雄阿喀琉斯(左)和第二英雄埃阿斯(右),画面描绘的是二人在战斗的间歇期玩掷骰子游戏的情

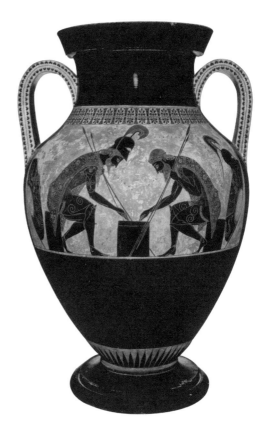

图10 《阿喀琉斯和埃阿斯掷骰子》黑绘双耳罐
公元前540—前530年
梵蒂冈博物馆藏

景。搁在身后的盾牌、一只手握着的长矛、半戴的头盔、抬起的脚跟，这些细节说明他们有可能随时站起来投入战斗，然而画面的所有细节和人物动态走向把我们的视线引向了面画的中心——掷骰子的双手和桌面。既然是竞技游戏，那一定会有输赢，到底谁赢了呢？其实，作画师兼制陶师埃克基亚斯已经在画面上给出了答案。在埃阿斯的脸的前方写着"三"，他喊出了自己的点数。而阿喀琉斯略占优势，宣布自己是赢家，喊出"四"。谁是赢家，结果已经很明显了。

但这个画面场景在《荷马史诗》中并没有相应的记载，只是艺术家进行的一个预言式的创作。当时的人们等待的不仅仅是一场游戏的结果，而是一个更大更重要的结果，那就是特洛伊战争的结果。这场由第一美女海伦引起的战争，最终以特洛伊的沦陷而宣告了希腊的胜利，而两位英雄的结局却显得悲壮而感人，在激烈的战斗中阿喀琉斯战死沙场，埃阿斯则把兄弟的尸体背回希腊军营，之后他在绝望中自刎。后来，同时代的其他艺术家也以这个场景为题材进行了艺术创作，这些瓶绘作品不仅以生动的画面描绘了那场战争，也纪念了在战争中牺牲的英雄。

## 11. 古希腊壁画是如何表现神话故事的?

公元前 4 世纪开始, 希腊壁画进入繁盛期, 但留存至今的极为稀少。我们可以从壁画作品《珀尔塞福涅被劫》残存的部分中领略到那时画家极高的绘画才能和作品的艺术表现力。

在古希腊神话中, 灵魂世界的主宰者冥王哈迪斯劫持了主神宙斯的女儿珀尔塞福涅, 最终在宙斯的默许下哈迪斯达成愿望, 让珀尔塞

图 11-1 《珀尔塞福涅被劫》, 公元前 340—前 330 年

图 11-2 《珀尔塞福涅被劫》（局部）

福涅成为自己的王后。这幅作品描绘的就是这个充满戏剧性的情景。

在画面中，画家展现出一些令人赞叹的艺术手法。首先，从这幅作品的画面中我们可以看到，当时的画家已经拥有丰富的人体解剖和空间透视知识。从人物的容貌和身体造型看，画家可以准确详细地描绘人体各部分的肌肉及结构形态，身体各个部分并不是处于一种静止状态或单一视角之下，而是处在一个复杂多变的运动关系之中。一方面，这需要画家熟练掌握人体解剖知识作为基础；另一方面，还需要画家能够运用准确的透视方法来描绘它们在不同角度下呈现出的样貌，我们从车轮侧面形象的表现中可以看出这一点。其次，画面营造的场景气氛极具艺术表现力，这体现在画面的动感效果和绘画手法上。哈迪斯和珀尔塞福涅的身体分别向不同方向交错运动，体现出劫持与被劫持的激烈冲突关系。战车飞驰向前，二人的面部表情反映出他们处在不同的情绪之中，头发和衣襟顺势随风飘散，更加增强了人物和场景的激烈动荡之感。画家在描绘这些内容时所使用的线条笔触洒脱流畅，很好地表达了画面的情节气氛，这种视觉张力和对于情感的抒发具有表现性绘画的特点。

## 12.《桃与水罐》在古罗马时期绘画中为什么是特别的?

《桃与水罐》是一幅古罗马时期的静物画,当时应该是画在壁龛或者橱柜上的。以我们现在的眼光和评判标准来看,这幅画似乎并没有什么独特之处,但在当时的绘画发展阶段,其中展现出的变化绝对值得我们关注。

画面中青翠水嫩的枝叶姿态轻盈、栩栩如生,高低错落的桌台上放着几颗大小不一、角度各异的青桃,其中两个桃子被切掉一块,露出里面的桃核和细嫩的果肉。画家表现的这一细节,使青桃的新鲜感不仅只停留在视觉之上,我们似乎同时可以尝

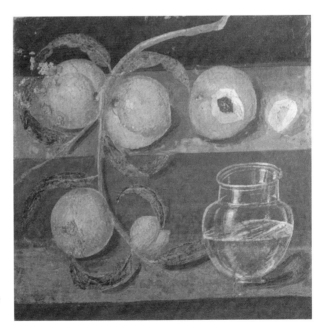

图 12-1 《桃与水罐》
约公元 50 年
意大利那不勒斯国家考古
博物馆藏

到青桃清甜的果肉，闻到芬芳的果香。

我们再来看看画面中对于光和影的处理。画家在每个物体的底部都描绘了一个投影，依照光源的来向，物体的投影呈现出一定的角度，这种细节的描绘在之前的绘画作品中是不多见的。另外，位于画面右下角那个透明玻璃器皿，画家通过仔细观察和分析，利用白色颜料的薄厚变化准确生动地描绘了光线在器皿表面和水中的折射效果，不仅表现出玻璃的通透质感，还向我们指明器皿中水的存在，无论从技法还是实际效果上，都展现出画家敏锐的洞察力和卓越的艺术才华。当光和影成为描绘事物的重要因素时，画面中的物体不再彼此孤立存在，画面经由物体与物体、物体与背景之间的空间关系获得更大延伸，这也预示着绘画将进一步走向对自然和真实的模拟与再现。

在古罗马时期，虽然绘画的驱动力依然是围绕宏大主题展开叙事表达，但它也逐渐有了新的内容和方向。一些画家已经开始关注生活并描绘生活，把他们对自然事物的细致观察呈现在画作之中。

图 12-2　《桃与水罐》（局部）

## 13. 古罗马富人怎么装饰自己的居所？

古罗马时期，富人居所里的壁画不仅仅起到装饰作用，更是家族财富和地位的象征。与古希腊相比，古罗马壁画的存世量相对较多，实物资料主要来自庞贝和赫克拉尼厄姆两座城市。公元 79 年维苏威火山爆发，两座城市被掩埋，当时一些富人居所中的壁画被永久地封存下来，这些壁画大多创作于公元前 2 世纪末期至公元 1 世纪晚期，依据时间先后被划分为四个不同风格阶段。

第一风格阶段的年代约为公元前 2 世纪晚期。工匠用颜料和灰泥来模仿昂贵的彩色大理石板效果，这个和我们今天一些家庭装修有点类似，但墙面上没有具体的绘画内容，仅仅用于装饰。

第二风格阶段大致从公元前 100 年开始。艺术家开始进行突破和尝试，他们会结合墙面本身结构绘制一些廊柱或建筑结构，利用建筑景深营造一个虚幻的世界，在其中绘制一些神话宗教情节，有的还会描绘一些自然景物，犹如画中有画。

图 13-1　第一风格壁画
约公元前 2 世纪晚期

图 13-2　第二风格壁画
约公元前 60—前 50 年

第三风格从公元前 20 年开始流行。艺术家摒弃了之前的幻觉效果，开始偏好使用大面积的强烈色块，如黑色和红色。色块之间绘有建筑特征和平面图案进行过渡连接，和之前用来再造空间的目的不同，其中的建筑结构形象只是起到装饰作用，所以画面显得更为平面和精致。

第四风格盛行于公元 1 世纪末，在四种风格中最为复杂。它融合了前面三种风格的特点和方式，画面中既有模仿彩色大理石的效果，也有神话场景的表现和再造的空间景深，还有对精致装饰图案的刻画，可以说是集众家之长，精美而华丽。

 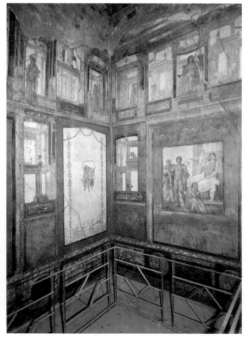

图 13-3　第三风格壁画
约公元前 10 年

图 13-4　第四风格壁画
公元 63—79 年

## 14. 西方历史题材绘画的开篇之作是什么？

在西方乃至整个人类历史中，那些伟大帝王和盖世英雄建立的功勋伟业和战争功绩铸造着时代的辉煌或历史的转折。所谓历史题材绘画，就是以绘画的方式再现和记录这些影响人类历史发展走向的重要事件。接下来，我们说说西方此类绘画的开篇之作《伊苏斯之战》。

亚历山大大帝被誉为西方历史上四大军事统帅之首，他的军事才能、人格魅力和英勇威武天下闻名，可以说是一个实力派加偶像派的人物。登基之初，亚历山大就开始了一个伟大的征服计划，征服的对象就包括波斯帝国，这幅作品描绘的就是

图 14-1 《伊苏斯之战》
约公元前 100 年，镶嵌画复制品
原作绘于约公元前 315 年
意大利那不勒斯国家考古博物馆藏

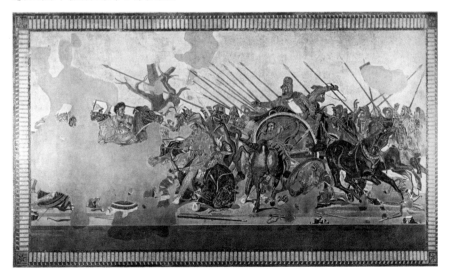

他在伊苏斯大败波斯皇帝大流士三世的场景。希腊化风格的原作绘于约公元前315年，现在我们看到的是古罗马时期镶嵌画形式的复制品，作于约公元前100年。画面左侧残存的人物形象中望向右侧且较为突出的就是亚历山大大帝，画面右侧站在战车上的就是大流士三世以及溃败的波斯军队。倾斜的长矛、动荡的人物和马匹动作表明了战争的激烈和胜败走向。画面的构图横向一字排开，充满张力。层叠递进的人物形象分布和带有透视关系的形象塑造手法，清晰和谐地营造了画面的空间纵深视觉效果。整幅画面以写实主义的绘画方式，再现了敌对双方的战斗态势和战争的宏大现场，将这场影响西方历史发展的战争记录在画面中。

　　在此之前，此类题材的艺术作品大多是以浮雕形式出现的，艺术家往往会将史实与神话故事相结合进行神性化演绎，但这幅作品却以陈述的描绘方式将战争场景呈现在人们眼前，观众如同历史的见证者一样置身现场。这幅作品开启了以现实主义手法和绘画的形式客观再现历史事件的先河。其构图形式也成为西方历史题材绘画的经典模板，影响了后世各时期画家此类画作的创作方法。

图 14-2　《伊苏斯之战》（局部）

# 中世纪的绘画是什么样的?

## ——中世纪玻璃镶嵌画、彩色玻璃窗画和木板蛋彩画

### 15. 中世纪时期的艺术有何特别之处?

在古希腊古罗马时期与文艺复兴之间有一段中世纪时期,它从公元5世纪至15世纪延续了近1000年之久,"中世纪"一词是后来文艺复兴时期人们对它的称谓。基督教信仰和教会在中世纪处于至高无上的地位,禁锢和阻碍了思想与文化等领域的发展,科学、教育、艺术都处于停滞状态。文艺复兴时期的人文主义学者把这段时期视为文明发展的"黑暗时代",那么它真的如此吗?

中世纪之前,以古希腊为代表的古代文明在政治、文化、艺术、科学上取得了伟大而辉煌的成就。中世纪之后的文艺复兴在这些领域重新对古代文明成就进行了回望与继承,并且把西方历史发展再次推

图 15-1　彩色玻璃窗画
1245 年,美国纽约大都会艺术博物馆藏

图 15-2　中世纪手稿
1320—1342 年，美国纽约大都会艺术博
物馆藏

图 15-3　中世纪手稿
1270 年，美国纽约大都会艺术博物馆藏

向繁荣。而整个中世纪时期宗教成为时代的核心，把这段时间放在前后两个繁盛时期之间来看，在一定程度上确实如人们所说，这是一个思想文化发展的黑暗时代。但是如果我们不从文化发展的延承角度出发，只在绘画或艺术领域来看，"黑暗时代"的描述就值得商榷了。

　　自 19 世纪开始，人们重新审视中世纪的艺术成就和历史价值。中世纪艺术家在作品中的关注点虽然不是对客观世界的真实再现，但他们并没有与通过艺术创作追求精神世界的表达彻底断绝关系。中世纪的艺术是对宗教信仰的精神世界的朴素表达。作品中的宗教仪式感、朴实的描绘手法、严格的形态制式是人们追求精神世界的桥梁。在这样的艺术追求下，艺术家们创造出了独特而具有标志性的中世纪艺术风格，打破了西方艺术发展既定而单一的演变线索，形成了独具特点的艺术样式，在西方绘画枝繁叶茂的大树上生长出一颗"意料之外"的果实。

## 16. 如何判断一幅绘画是中世纪时期的?

中世纪时期的绘画形式种类多样又各具特色，当我们参观博物馆时，如何判断一幅作品是否属于中世纪呢？

从内容上看，中世纪的绘画基本上都是与基督教有关的，绘画更像是圣经故事和圣人事迹的图像阐释。这主要是因为，在中世纪基督教信仰被置于理性分析和科学经验之上，不同阶层的受教育程度和知

图 16-1　中世纪绘画、15 世纪、美国纽约大都会艺术博物馆藏

图 16-2　中世纪绘画
15 世纪早期，美国纽约大都会艺术博物馆藏

识获取来源存在着不平衡，教会便利用绘画的图像属性代替文字向普罗大众传播他们的思想。所以，用绘画讲述宗教故事是中世纪绘画的一个重要特点。

从画面表现上看，中世纪绘画具有平面性和装饰性的特点。画家对于空间透视效果的表现是忽略的，人物形象塑造也不追求立体感，人物位置大多相互并置。人物与背景之间没有空间纵深关系，背景往往只是平涂一块单纯的颜色，宗教祭坛画和圣像画的背景大多为金色或金箔，有时会在其中描绘和刻画一些与宗教寓意相关的图案。在人物形象描绘上，中世纪绘画中人物的面容呈现出脸谱化的特点。我们判断人物身份时要结合肢体动作、服装颜色和样式，以及人物在画面构图中所处的位置，这和中世纪前后两个时期的绘画追求逼真生动的画面效果有很大的不同。

另外，这时期绘画中对于色彩的运用和选择，是依据色彩在宗教信仰中的象征寓意。不同的颜色代表了不同的宗教寓意，人物和画面颜色的选择要看画面讲述的是什么样的宗教故事情境。所以，在中世纪绘画中，色彩的意义不在于对真实的再现，而在于宗教象征信息的传达。

## 17. 中世纪时期有哪些绘画形式?

中世纪时期的绘画形式较为多样,有之前就出现的壁画和木板蜡画,也有一些新的绘画形式出现,例如玻璃镶嵌画、彩色玻璃窗画、木板蛋彩画和书籍插图绘画等。

玻璃镶嵌画首先需要在墙面上勾描图案并涂上颜色,为接下来的镶嵌提供指导。一般是在墙面上涂抹多层灰泥,接着把小块彩色玻璃嵌片嵌入还没干的灰泥中,从而形成预期的画面。因为灰泥会在一天之内干燥,所以涂抹灰泥和镶嵌嵌片都是一块一块完成的,这就需要提前有细致的规划。中世纪的镶嵌画画幅面积较大,往往要使用数以万计的小块玻璃嵌片,玻璃材料的使用使画面色彩更为靓丽丰富,饱和度也更高。

上 / 图 17-1　玻璃镶嵌画
12 世纪、美国纽约大都会艺术博物馆藏

右 / 图 17-2　彩色玻璃窗画
1195—1205 年、美国纽约大都会艺术博物馆藏

彩色玻璃窗画在很多中世纪教堂的窗户上都能够见到。它的制作方法是将大量的小块彩色玻璃切割成符合外形轮廓要求的形状，再用铅条把它们连缀在一起，形成图案或形象。当光线照射在彩色玻璃窗上，教堂原本沉重的体量感顿时变得轻盈而熠熠生辉。

木板蛋彩画是将颜料粉末与稀释的鸡蛋溶液进行调和，在涂有石膏底料的木板上进行绘制。相较之前的绘画方式，其特点是这种方法画出的色彩涂层既细腻又轻薄，可以迅速凝固且附着力较强，可以多层绘制，绘画笔触也更为细密精致。它又名坦培拉，有混合之意，后来的油画就是在它的基础之上发展而来的。

书籍插图绘画是用蛋彩、墨水或粘贴金箔的方式将插图绘制在犊皮纸上，内容大多为宗教故事中的情节场景或重要宗教人物事迹，画面表现手法朴素，注重解读示意作用，强调传播宗教教义的功能。

图 17-3 贝尔林基埃里 《圣母子》
约 1230 年，木板蛋彩画
美国纽约大都会艺术博物馆藏

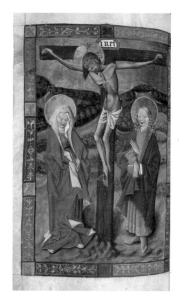

图 17-4 书籍插图绘画
1472 年，美国纽约大都会艺术博物馆藏

## 18. 中世纪的玻璃镶嵌画有哪些特别之处?

玻璃镶嵌画是早期基督教艺术中具有代表性的绘画艺术形式,它是伴随着大型基督教建筑数量快速增长应运而生的。其实镶嵌法这种技艺早在苏美尔文明时期就已经出现,在希腊化时期也有相应的发展和运用,但那时镶嵌画的原料使用的是彩色材料、卵石或小块大理石,作品大多用来装饰建筑表面、地面、喷泉等,而在公元5世纪的早期基督教艺术中,彩色玻璃嵌片成为制作镶嵌画新的基本材料。

早期基督教玻璃镶嵌画具有制作工艺繁复、尺幅面积巨大的特点,这可谓史无前例。当你参观一座中世纪基督教教堂时,一定会被玻璃镶嵌画的宏伟壮丽和光彩照人所震撼,它精美华丽的视觉效果在恢宏庄严的教堂建筑中熠熠生辉,为前来祷告的基督教信徒营造了一个神圣崇高的精神

图 18-1　马赛克镶嵌
6—15 世纪,美国纽约大都会
艺术博物馆藏

图 18-2　玻璃镶嵌画复制品
20 世纪早期（原作创作于 6 世纪早期），美国纽约大都会艺术博物馆藏

归属地。玻璃镶嵌画大多出现在教堂内部的墙壁或穹顶处，营造出关于基督教信仰的意象图景。可以想象，当室内或室外的光线照射在画面上时，那些玻璃嵌片便会闪烁出多彩的光芒，为沉重静谧的建筑空间带来灵动与通透之感。

虽然玻璃镶嵌画在制作工艺和整体效果上极为精致细腻，但由于其装饰功能和宣扬教义的用途，制作者和教会不强调画面的艺术性表达。空间和人物造型的表现更加平面化，人物形象和肢体动作略显僵硬，色彩强调宗教寓意的象征性，对于画面内容的表现侧重于故事情节的呈现。有趣的是，玻璃镶嵌画这种以"色点"为画面基本元素的表现方式与 19 世纪末的点彩派作品有着相似的特点，很可能点彩派的画家在这里受到了启发，发展出他们独特的绘画形式。

## 19. 彩色玻璃窗画的制作过程有多复杂?

说到中世纪绘画，我们避不开哥特式艺术。文艺复兴时期的人们认为这种艺术既野蛮又怪诞，毫无艺术趣味，故用蛮族哥特人的名称指代它，便有了"哥特式"一词。它最早产生于法国，之后风靡整个欧洲。我们熟悉的法国巴黎圣母院就是哥特式建筑。

哥特式风格的教堂外观像细长的尖塔一样高耸入云，象征着宗教的威严与对天国的追求。为了配合修长的建筑墙面特征，教堂的每侧立面都设置了巨大的长条形窗户，用以消解建筑的物质体量感。这些窗户被精心制作的彩色玻璃窗画所覆盖填充。现今保存最为完好的彩色玻璃窗画来自法国沙特尔大教堂，总计 180 多面，绘制于公元 12 世纪。

彩色玻璃窗画的制作工艺和程序极为复杂烦琐，在制作初期要先绘制同等尺寸的方案图纸，将所需的不同尺寸和形状的彩色玻璃精准切割，并用铅条连接在一起，一些细节线条则用铅化物提前画在玻璃上，然后放到柴窑中烧制，形成图案。

彩色玻璃窗画表现的内容主题主要是宗教故事和圣人形象。当光线洒向窗户上的彩色玻璃，玻璃透出珐琅或宝石般的彩

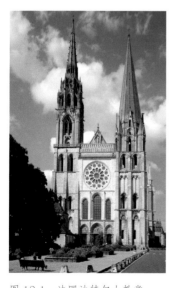

图 19-1　法国沙特尔大教堂

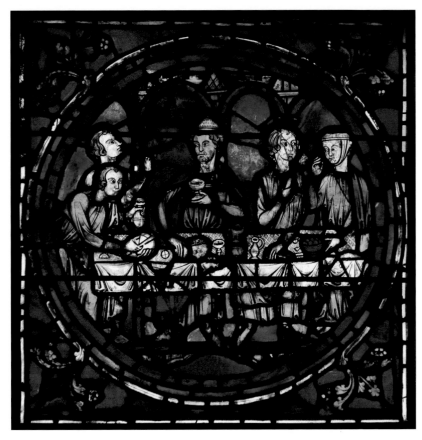

图 19-2　沙特尔大教堂彩色玻璃窗画

色光泽，顿时产生梦幻的装饰效果。这种光线效果仿佛拉近了世俗与天国之间的距离。正是这种"超自然的光线"成就了哥特式艺术的精神内核，即高度的神秘体验。当宗教信仰和梦幻效果结合在一起，任何见到它的人都会沉浸其中，难以忘怀。

## 20. 为什么说圣像画是中世纪绘画的一个焦点?

伴随着中世纪的宗教氛围,圣像画这种类似肖像画的绘画形式成为中世纪绘画艺术的典型样式。这是我们了解中世纪绘画时一个重要的关注点。

圣像画"icon"源于希腊语"eikon"一词,意为"像"。表现的对象通常是基督、圣母或圣徒的形象,是个人或公众信徒用于礼拜的物品,它是从古希腊、古罗马的肖像画发展而来的一种绘画样式。

图 20-1　圣像画
13 世纪,美国纽约大都会艺术博物馆藏

在中世纪，圣像画是用来教导和启迪广大信徒的。信徒们认为基督、圣母、圣徒或天使们就存在于画像之中，他们相信圣像能听到他们内心虔诚的祷告，为他们提供护佑和指明方向。人们还认为圣像画拥有奇迹般的治疗能力，一些圣像画甚至会被带到战场上或高悬在城门上，就像胸前的十字架一样为信徒提供神迹般的图腾保护。大多圣像画是以蜡画法绘制的，之所以选用这种绘画方法就是希望圣像能够长久流传。中世纪后期的圣像画更多地采用坦培拉的方式绘制，画面和人物形象也更加真实和细腻。大多数早期圣像画在后期被毁坏，所以今天能见到的圣像画十分稀少。

　　之所以把圣像画看作了解和研究中世纪绘画的一个焦点，一方面因为它直接反映了当时绘画与宗教之间的关系，另一方面也因为这是肖像绘画在特殊历史背景下的一次重要发展成果，它作为圣人形象的范本影响着之后的西方艺术家对宗教人物的创作。

图 20-2　圣像画
13 世纪，美国纽约大都会艺术博物馆藏

## 21. 为什么中世纪手抄本中的插图像连环画？

宗教书籍插图是中世纪绘画艺术的一种典型代表。宗教书籍包括圣经书籍、福音书、祈祷书、诗篇等，当时统称为"手抄本"。当你第一次看到这些插图时也许会问，这不是连环画吗？

中世纪时期书籍的制作沿用了古老的方法，大多使用的是犊皮纸，其中的文字内容和插图作品都是手工抄绘在上面的。插图大多使用墨水或蛋彩颜料绘制，有时还会在表面贴附金箔，是中世纪时期广为流传的一种绘画形式。

这种绘画形式流传较广和这些书籍的功能有关。这些书籍的内容都是讲解宗教教义或基督生平故事的，在当时对于教义的传播和记录来说极为珍贵。相较于文字，书里的插图可以更加便利和生动地表现故事内容，也更具画面感。中世纪时期人们受教育的程度参差不齐，能够完全阅读并理解文字的人很少，所以通过图画获取信息对于一般人来说是一个有效的办法。

画面中的人物形象，用今天的话讲可以说有点呆萌可爱，大小不合比例的眼睛，呆滞的目光，有些表情甚至显得滑稽，木偶一般机械呆板的肢体，动作僵硬无趣。人物或景物的外形由线条勾勒而成，有些

图 21-1　手抄本插图
1300 年，美国纽约大都会艺术博物馆藏

图 21-2　手抄本插图
1300 年，美国纽约大都会艺术博物馆藏

形象干脆以符号化的图案示意。可以说，当时的画家在描绘这些图画时是洒脱而随性的，在画中最为直接的目的就是表明什么人在干什么事，仅此而已。如果我们把书中的各幅插图罗列在一起，大概会得到一组连环画图集。但是结合我们关于中世纪绘画特征的总结和当时的时代背景去看待它，我们就不会感到诧异和奇怪了，这些图画不是用以欣赏，它们首要的功能是传播和释义，对宗教教义内容的识读和理解才是书籍的核心价值。

图 21-3　手抄本插图
1400 年，美国纽约
大都会艺术博物馆藏

# 文艺复兴时期的绘画是什么样的?

——意大利文艺复兴、北方文艺复兴绘画

## 22. 文艺复兴时期在西方艺术史中为什么如此重要?

经过了近1000年漫长的中世纪时期,从公元14世纪至16世纪西方绘画的发展历史进入了伟大的文艺复兴时期。对于包括绘画在内的西方艺术来说,文艺复兴时期所取得的辉煌成就深刻地影响了西方艺术发展的走向。

在这个时期,宗教信仰已不再是人们定义现实生活和建构精神世界的唯一内容。人文主义思想的产生以及人们对于古希腊、古罗马文化艺术的考古发现和资料整理,使西方绘画艺术拥有了全新的样貌。油画材料的发明和全新绘画技法的出现,为绘画这一古老艺术形式注入了新的活力。我们今天所了解的众多西方经典绘

图 22-1　达·芬奇　《圣母领报》
1472 年，意大利佛罗伦萨乌菲齐美术馆藏

画作品，例如《蒙娜丽莎》《最后的晚餐》《田园圣母》等都创作于这个时期。

在欣赏文艺复兴时期的绘画作品时，我们会发现，虽然画家的创作依然是围绕宗教内容展开的，但是中世纪绘画中那种略带刻板和充满装饰性的艺术特点已不复存在，此时画家的首要目的已经转变为再现和描摹客观自然世界，画中的一切自然景象和人物形象都显得那么生动而真实，我们在观赏这一时期的绘画作品时也如同身临其境。另外，画中的人物形象已不再仅仅局限于神明、圣人或者历史英雄，现实生活中的真实人物形象开始出现在画家的笔下。这不仅反映着人文主义思想对于人的赞美，也体现着文艺复兴时期的画家对于现实生活的关注与尊重。更为重要的

图 22-2　拉斐尔　《圣母像》
1514—1515 年，意大利佛罗伦萨乌菲齐美术馆藏

是，文艺复兴时期的画家还将古希腊和古罗马时期人们对于永恒、崇高、和谐、完美的古典精神追求融入作品之中，使绘画作品在带给人们视觉享受的同时，还拥有了诠释美好情感的更高艺术价值。

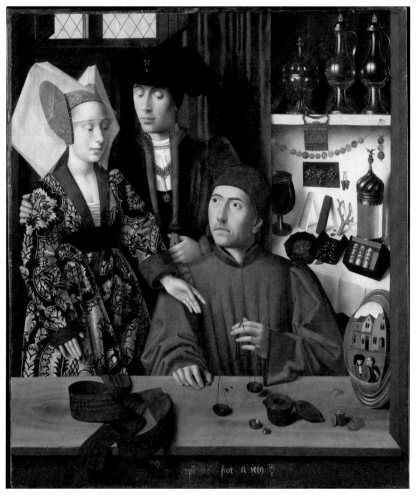

图 22-3  克里斯都斯  《一个金匠在他的店里》
1449 年，美国纽约大都会艺术博物馆藏

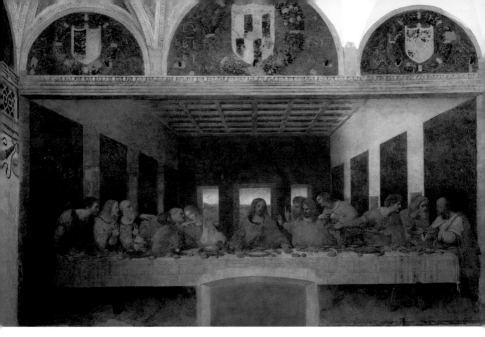

图 23-1 达·芬奇 《最后的晚餐》
1498 年，意大利米兰感恩圣母堂藏

## 23. 意大利文艺复兴绘画的特点是什么？

意大利文艺复兴绘画作品的题材大多与宗教有关，画家塑造形象的方法更多地受到古希腊和古罗马艺术尤其是两个时期雕塑作品的影响，描绘手法采用写实的绘画语言。意大利画家重视形象体积感、空间纵深感以及形象真实感的表现，例如，画面中人物身体呈现出希腊雕塑般的稳定与浑厚，空间透视的处理更为悠远深邃，人物、景物形象看起来真实可信。在画面构图设计上，画家遵循古典时期艺术的比例原则和审美观念，在画面中建构出崇高、稳定、静穆的形式特点，使画面具有独特的艺术感召力。

在真实再现客观物象的视觉效果基础之上，意大利文艺复兴画家

更注重诗意浪漫和古典唯美的艺术表达，观众观看作品时不仅是在观看画面内容，同时还会被画面中的诗性气质所感染。意大利画家在描绘形象过程中，强调对外形轮廓的简化、概括与提炼，追求理想化的完美造型，一切细节的取舍都要服从对整体外形的追求。另外，画家还会借助光影明暗处理手法，弱化画面各部分形象之间的对比和边界，从而使画面产生统一、和谐、静谧的效果，给观看者带来身临其境视觉感受的同时，进一步增强作品内涵意境的表达。

意大利文艺复兴绘画代表画家有马萨乔、波提切利、达·芬奇、米开朗琪罗、拉斐尔、提香等，我们熟知的《维纳斯的诞生》《最后的晚餐》《蒙娜丽莎》《西斯廷圣母》等都是意大利文艺复兴绘画的经典作品。

图 23-2 拉斐尔
《卡德里诺的圣母》
1506 年，意大利佛罗伦萨乌菲齐美术馆藏

## 24. 是谁拉开了文艺复兴绘画的序幕?

虽然文艺复兴绘画直到 15 世纪才真正进入繁荣期,正式宣告中世纪绘画时期的结束,但在 13 和 14 世纪,意大利的一些画家在绘画上进行的创新和尝试已经为即将到来的伟大时代埋下了种子。

由于意大利与昔日罗马帝国及当时的拜占庭帝国之间的密切联系,意大利的画家会更为直接地受到希腊和罗马艺术成就的启发,他们在画面表现上开始尝试和融入新的表现方式和绘画技法,代表画家包括奇马布埃、乔托、杜乔等,其中最为杰出和重要的是乔托。

乔托的老师奇马布埃曾跟随一位希腊画家学习,这使得乔托也受到了相应的训练。此后,乔托凭借自己的天分,发展出自己的绘画特点。乔托使用空间透视方法来描绘人物形象和自然事物,使它们不再被限制于二维平面之中,画面中人物与人物之间开始拥有生动的位置关系,背景中的物象和场景更加具有空间感。他借助明暗手法塑造人体和事物的体积厚度,使画面人物拥有古希腊雕塑般的体量感和坚实感,也使我们更加相信其真实存在。乔托在表现画面故事内容时,不再像中世纪的画家那样把所有内容直接并置在画面中,

图 24-1 奇马布埃 《圣母登宝座图》,1280—1290 年,意大利佛罗伦萨乌菲齐美术馆藏

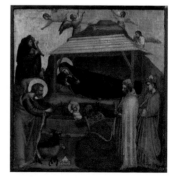

图 24-2 乔托 《东方三博士的崇拜》,约 1320 年,美国纽约大都会艺术博物馆藏

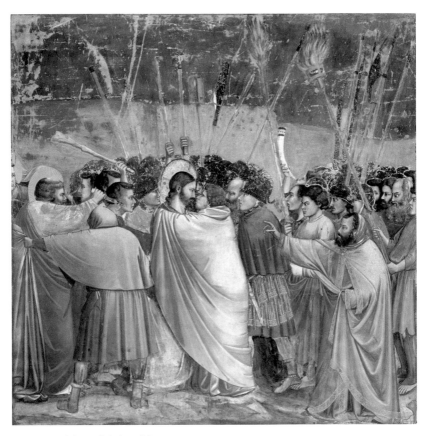

图 24-3　乔托　《犹大之吻》
1302—1305 年，意大利帕多瓦斯克罗维尼礼拜堂藏

而开始利用人物情绪、肢体动作和戏剧性的构图方式来有声有色地呈现故事情节。我们在他的代表作《犹大之吻》《哀悼基督》中就可以看到这些变化。

　　乔托被称为中世纪最后一位画家，也是文艺复兴时期的第一位画家，从这一评价可见其在西方绘画发展历史中的重要地位，可以说他是一位具有划时代意义的伟大画家。

## 25. 波提切利的《春》如何表达对爱情的祝福?

《春》是意大利早期文艺复兴画家桑德罗·波提切利最为著名的代表作之一,是他为美第奇家族成员的婚礼所绘制的。波提切利笔下的画面优美而明媚,塑造的人物超凡脱俗、充满神性,他的作品总是呈现出一种永恒之美。

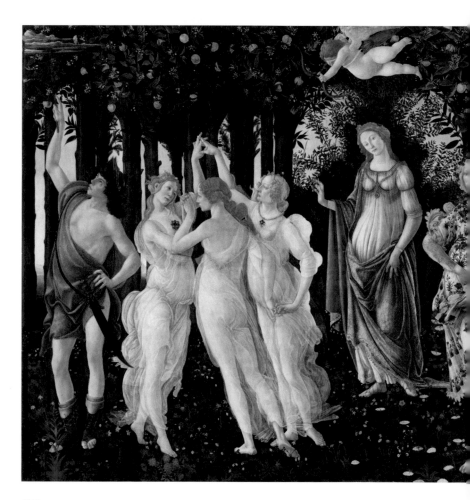

图 25 波提切利 《春》
约 1482 年，意大利佛罗伦萨乌
菲齐美术馆藏

波提切利没有从宗教信仰和世俗规范的角度去画这幅作品，而是描绘了将与美好寓意相关的希腊诸神迎进新人婚房，为新人带来神的祝福和护佑。位于画面中央的是美神维纳斯，她优雅而端庄地矗立于较高的位置，小爱神丘比特在她头顶上飞翔。在画面的左半部分，作为维纳斯同伴的美惠三女神相互携手翩翩起舞，她们分别代表着美丽、青春和幸福，而那位身披红袍的俊美男子是众神的使者赫尔墨斯。空中的丘比特蒙着双眼，正用弓箭瞄准三女神中背对着我们的那位，企图用金箭将其引入爱河，从女神目光的方向可以看出，赫尔墨斯可能就是她的意中人。在画面右半部分，蓝色的西风之神泽费罗斯从天而降，俘获了正打算逃跑、口含一枝鲜花的仙女克罗瑞斯，接下来克罗瑞斯就将变成身旁的花神弗洛拉，她身着花衫，头戴花环，美丽动人。众神周围鲜花丛生、枝繁叶茂的树林，正是女神维纳斯的圣林，波提切利也以此象征着对新人未来生活的美好祝福。

波提切利在《春》这幅画中描绘了这么多带有美好寓意的神，营造了浪漫且具有诗意的情境，使世俗生活在神的护佑之下不再平凡，婚礼也变得神圣而崇高。

## 26. 意大利文艺复兴盛期"三杰"有多厉害？

提到意大利文艺复兴"三杰"，很多人可能会马上说出他们的名字——达·芬奇、米开朗琪罗、拉斐尔，他们那些传世巨作直到今天仍被人们津津乐道，始终是了解整个文艺复兴乃至西方绘画无法绕开的经典范例。

在法国卢浮宫的展厅里，达·芬奇的《蒙娜丽莎》总是会吸引大量的参观者驻足欣赏。静坐于画中的女士向世人展现着她那抹迷人而神秘的微笑，高贵而庄重的

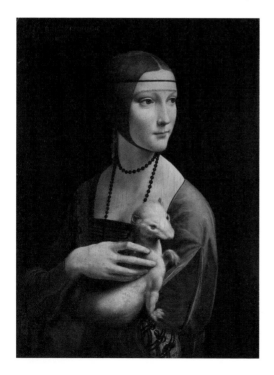

图 26-1 达·芬奇
《抱银鼠的女子》
1489—1490 年
波兰克拉科夫恰尔托雷斯基
博物馆藏

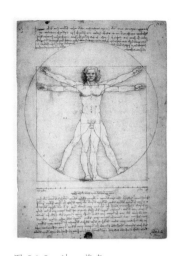

图 26-2　达·芬奇
《维特鲁威人》
1492 年，意大利威尼斯学院
美术馆藏

仪态向我们传达着来自古典时代的气息。但是对于达·芬奇来说，绘画也许只是他通向广博自然世界的渠道之一。除了绘画之外，他还在数学、音乐、工程机械、解剖学等领域拥有巨大而超越时代的成就。从他留下来的手稿、笔记以及画作中我们就可以得到证实，他进行了大量的人体解剖研究，以图像的方式展现了人体与正方形、圆形之间的完美几何关系。他研究过飞行器、机关枪、坦克、降落伞等机械设备，他提出的自动变速箱的概念甚至影响着现代交通工具的设计，可以说达·芬奇是一个跨越时代的象征人类智慧的天才。

虽然米开朗琪罗在绘画方面也留下了很多传世名作，同时也是一位建筑师和诗人，但他的伟大成就更多的是在雕塑方面。他的雕塑作品《大卫》，向人们展示了一个最具生命活力、最具精神意志的完美人体形象，不仅展现出他对于古代的敬意，也彰显着他想超越古代大师成为时代楷模的雄心，他的成就影响着后来几个世纪的艺术家。与达·芬奇的沉静理性相比，米开朗琪罗对于艺术满怀激情。对他来说，雕塑是至高无上的，他试图把人体的生命从坚硬冰冷的大理石中"解放"出来，赋予它高尚的精神力量和尊贵的人性光芒。在他的绘画作品中，他笔下的人物无论是男性还是女性，身体始终是强壮雄伟的，

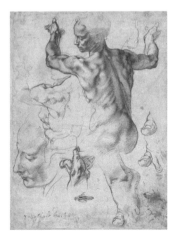

图 26-3　米开朗琪罗，手稿
1508 年

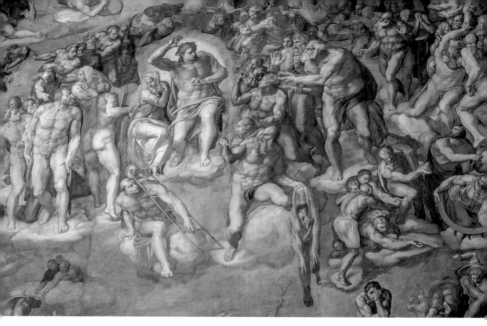

图 26-4 米开朗琪罗 《最后的审判》（局部）
1536—1541 年、西斯廷礼拜堂祭坛画

圆中带方的人体造型立体且力量感十足，这不仅是他绘画作品的特点，从中也可见雕塑在他心目中的地位之重要。

　　拉斐尔身上具有兼收并蓄的天赋。他将达·芬奇和米开朗琪罗在艺术中的优点进行融合，他绘画作品中的人物形象不仅拥有前者沉静的古典气息，同时也拥有后者坚实的浑厚力量。与中世纪时期的艺术家不同，拉斐尔作品中的圣母形象呈现出慈爱、优雅与温柔的特点，画面的光感明晰而爽朗，圣母如同现实中一位真实可信的母亲一般出现在我们面前，让我们真切

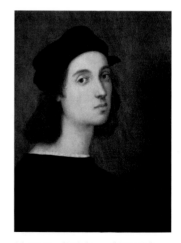

图 26-5 拉斐尔 《自画像》
1506 年，意大利佛罗伦萨乌菲齐美术馆藏

地感受到她的慈爱与温暖。如果说"三杰"中另外两位大师对于艺术的追求是孤勇的，那么拉斐尔的艺术生涯则是成功的。他一生留下了大量的绘画作品，其中不乏旷世力作，尤为重要的是受教皇委托为梵蒂冈宫签字大厅绘制的系列壁画，通过精心巧妙的设计和描绘，他把盛期文艺复兴人文主义全部的知识积累都反映在一幅绘画作品中(《雅典学院》)，向后人彰显着人文主义精神的伟大。

图 26-6 拉斐尔
《西斯廷圣母》
1513 年，德国德累斯顿艺术收藏馆藏

## 27. 为什么达·芬奇的画可以成为文艺复兴时期绘画的代表？

文艺复兴时期绘画是什么样的，有哪些艺术准则呢？我们可以用几个词去概括它，即古典、宗教、人文关怀、科学、再现。如果说哪位绘画大师的作品可以全面地体现这些内容，在我看来非莱奥纳多·达·芬奇莫属。

以达·芬奇的代表作《岩间圣母》为例。画面描绘的是在一个钟乳石岩洞中婴孩圣约翰在圣母玛利亚的面前敬拜耶稣的场景，耶稣的身后是天使乌列。四个人的位置关系形成一个稳定的金字塔三角形构图。从人物的形象特点上我们能看到古希腊雕塑的影子，温润的光线、自然风光的背景、优雅宁静的人物姿态营造出犹如诗歌般的画面意境，这些都体现着古典艺术的审美样式和追求。宗教故事是文艺复兴绘画重要的题材来源，达·芬奇将这个严肃的宗教场景描绘得富有人文主义关怀。圣母不再是高高在上的神，她张开双臂，眼神中充满温暖，如同慈爱的母亲一样关照着婴孩耶稣和圣约翰，而两个稚嫩可爱的小顽童刚才还在溪边玩耍，这一刻便进入庄严和神圣的情境之中。天使侧身而坐，眼神望向我们，她的手指将我们的视线引向画面中心。背景中，钟乳石的形态反映

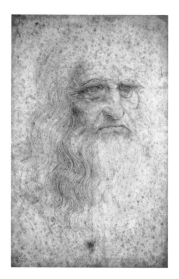

图 27-1 达·芬奇 《自画像》1484—1513 年

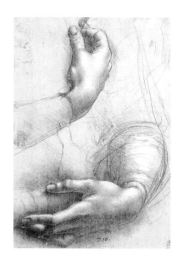

图 27-2 达·芬奇 《手的研究》1474 年

图 27-3 达·芬奇
《岩间圣母》
约 1485 年
法国巴黎卢浮宫藏

出达·芬奇对于地质研究的成果，各类植物花草可以确凿地对应找出它们的名称和种类。人体解剖知识和透视法的运用使得画中人物造型和空间表达既真实又和谐，充分体现出科学研究对于绘画发展的促进与推动作用。达·芬奇以再现性的绘画语言将自然之物描绘得惟妙惟肖，我们不仅相信它真实存在，内心更会被此情此景触动感染。

达·芬奇不仅是一个绘画天才，更是一个多领域实践研究的全才，他以多样的知识建构着他的画面，彰显着文艺复兴绘画艺术准则的全部内容，后人也将其视为文艺复兴时代的完美代表。

## 28. 蒙娜丽莎的微笑为什么看起来如此神秘？

达·芬奇的《蒙娜丽莎》可以说是经典中的经典，这幅画在西方绘画的历史中有着极为重要的地位，甚至是人们心中西方绘画杰作的代名词。

画中的女子到底是谁？"蒙娜丽莎"是她的本名吗？达·芬奇为什么要为她创作此画？她身后的风景是真实存在的景象吗？诸如此类的疑问以及相关的研究可以说层出不穷。此外，大家还有一个共同的疑问：蒙娜丽莎的微笑为什么看起来如此神秘？

关于蒙娜丽莎的神秘微笑，一直以来，人们做出了各种各样的猜测和研究。例如神经学家将其原因归于我们人体视觉系统，认为当我们的视觉焦点停留在蒙娜丽莎的眼睛上时，她的嘴角以及周围脸部肌肉的微笑幅度在眼睛的余光中会被强化，我们就会感受到更多的微笑。但当我们的视觉焦点停留在她的嘴角时，微笑的感觉却不那么明晰了。由此，随着我们视觉焦点下意识地不停变换，蒙娜丽莎的微笑也随之若隐若现。还有的科学家利用"情感识别软件"对蒙娜丽莎的微笑进行了分析，得出了在她的微笑中蕴含着不同比例的高兴、愤怒、厌恶、恐惧等情感。

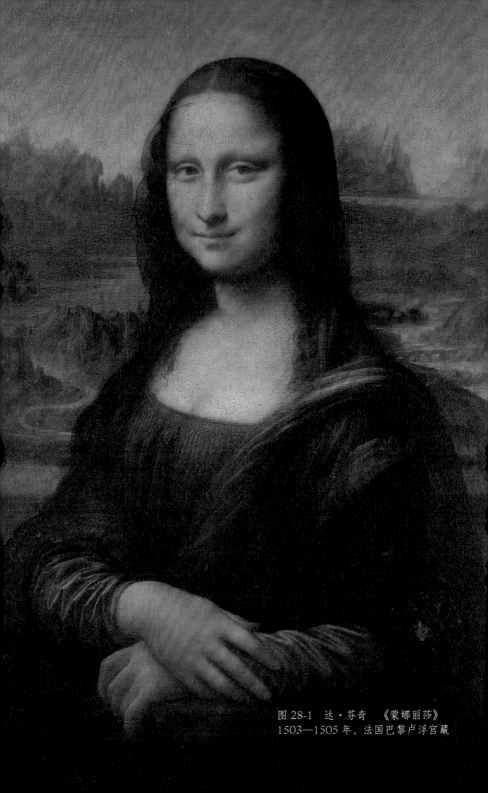

图 28-1 　达·芬奇　《蒙娜丽莎》
1503—1505 年，法国巴黎卢浮宫藏

我们还可以从画面本身来解答这个问题。首先，画中的蒙娜丽莎展现出了端庄高贵的身体姿态，整个身体外形犹如金字塔一样稳定，外形轮廓时而清晰，时而隐退，再加上她宛如古希腊女神般的面容，呈现出一种优雅静谧的神圣美感。其次，达·芬奇为画面赋予了一种温和且神秘的光线，蒙娜丽莎面部、胸部、手臂、背景上的光的布局拥有完美的秩序。光在这个秩序中若隐若现、节奏分明，同时交相闪烁，整幅画面似乎没有一处是完全的实体，所有物象如同由弥漫的雾气和柔和的光线组成，我们甚至能感受到画面似乎正在呼吸。

图 28-2　达·芬奇，手稿
1480—1485 年，美国纽约大都会艺术博物馆藏

以上这些对画面的初步印象，已经足以使我们对其向往和着迷，而达·芬奇对蒙娜丽莎面部的描绘则更令人赞叹。蒙娜丽莎的眼神令人捉摸不透，她似乎在凝视着我们，但又似乎与我们无关，眼神看似空洞，但又着实让我们无法躲避。她的嘴角微微翘起，嘴唇温润，似乎在微笑，又似乎在尽力保持不动声色的状态。达·芬奇在细节刻画上隐藏了种种不可确定性，令我们无法捕捉画中人的微笑，却又感受真切。在这幅画中，达·芬奇呈现的更像是他心中理想化的蒙娜丽莎，她完美至极，但又只能隐约可见。

图 28-3　达·芬奇，手稿
1470 年，法国巴黎卢浮宫藏

## 29. 米开朗琪罗的画妙在哪儿?

　　画家的神奇力量就是可以在画面中创造幻境,这种幻境一部分存在于我们的视觉之中,另一部分则存在于我们的想象之中,米开朗琪罗·博那罗蒂就对二者做了最好的诠释。

　　《创造亚当》是米开朗琪罗为罗马梵蒂冈宫西斯廷礼拜堂所绘的巨型天顶湿壁画中的一幅。画面左侧是上帝用泥土黏合的亚当,亚当慵倦地斜卧在陆地上,身体健壮,动作优雅,但似乎缺少了一些神采和活力,身体在左手食指的带动下探向上

图 29　米开朗琪罗
《创造亚当》
1508—1512 年
西斯廷礼拜堂天顶画局部

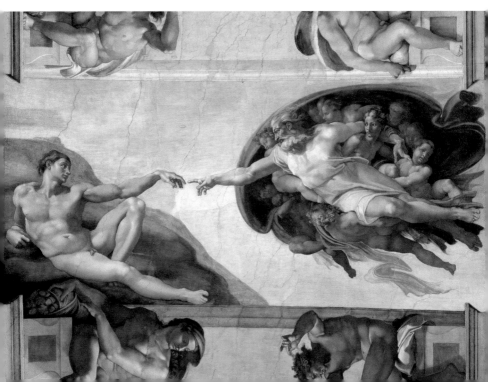

帝，表情中透露着一丝等待与渴望。画面右侧身穿长袍的老者就是上帝，他在天使的簇拥下飞腾而来，上帝身体飞翔时的飘逸轻盈与亚当身体的沉重形成鲜明对比，右手食指即将把生命的火光传给他的第一个创造物——亚当。

画面中最为精彩和戏剧性的就是亚当与上帝二人即将触碰到的手指间留下的空隙。原来的描述是上帝将生命之气吹到亚当的鼻孔里他才有了人的活力，如果直接画出这个情景似乎缺少了一些美感，米开朗琪罗则把这个人类诞生的重要时刻巧妙地描绘成二人手指即将触碰到但还差一点的瞬间，这一瞬间停留在那个空隙中，空隙留下的不仅是画家精妙的构思和创造性的描绘手法，更是给观看的人留下了无限遐想和思考的空间。也许你会想到下一个故事的发生：上帝左臂环抱的女子应该是他的第二个创造物——夏娃，所以亚当的眼神不仅望着上帝，同时也望向夏娃，人类的故事也由此开启。你也许会追问，人类诞生之日起人类发生了什么，世界发生了什么，这就是米开朗琪罗在画面中留给我们的思考。

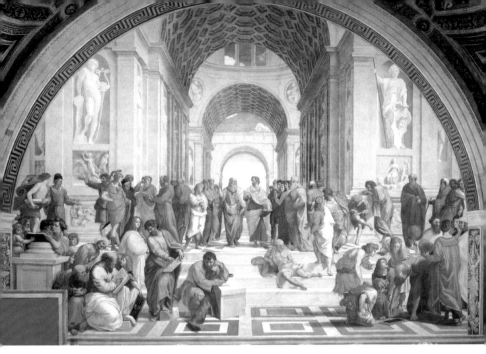

图 30-1　拉斐尔　《雅典学院》，1508—1511 年，梵蒂冈博物馆藏

## 30. 拉斐尔的《雅典学院》怎样表现出让人震撼的视觉空间感？

在 1508—1511 年期间，拉斐尔·桑西创作了一组大型湿壁画作品，表现的内容涉及神学、哲学、法律和艺术四个领域，这组作品反映出人文主义的完整内涵，《雅典学院》对应的是哲学和科学领域的内容。画面中出现的人物包括了柏拉图、亚里士多德、苏格拉底等众多古希腊先贤泰斗，拉斐尔以一种跨越时空的创作方式将他们汇聚在一起。当我们观看作品时，会被画面真实的视觉空间感受所震撼，那么拉斐尔是怎么做到的呢？

答案的关键就是隐藏在画面中的科学透视法。科学透视法，或者称为线性透视法，是文艺复兴时期在绘画艺术上具有划时代意义的发

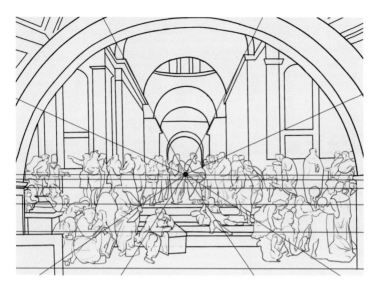

图 30-2　《雅典学院》透视分析图

明之一。这一方法的核心要素是中心位置上的灭点（也称消失点），一般情况下灭点处于真实空间中的地平线上。如图（图 30-2）所示，其中的透视线包括水平线（红色）和由灭点散射开的线（蓝色）两部分。水平透视线之间的间隔距离按照一定的比例由远及近逐渐变宽，它可以确定出物体在空间中所处的远近位置。由灭点散射开的透视线像太阳的光线一样左右对称分布，它可以确定出建筑物边缘的倾斜度或者不同远近位置上物体的大小比例关系。拉斐尔依据科学透视法将众多人物和建筑物精确、合理地安排在画面之中。人物之间近大远小的比例关系、空间位置的前后关系以及建筑物、景物由于空间透视的作用所产生的外形变化，全都符合我们视觉观察的判断和经验。拉斐尔通过此方法在画面中创造了一个符合视觉逻辑的空间场景，从而使我们能够相信画面中所呈现的空间和形象是真实可信的，犹如一种视觉幻术一般让我们产生一种身临其境的感受。

## 31. 文艺复兴的画家是怎么给模特"美颜"的?

"美颜"对今天的人们来说是一件十分普遍的事情,这反映了人们内心对美的追求,那么文艺复兴时期画家是怎么给模特"美颜"的呢?

首先是造型。它涉及模特的容貌、五官和身体等方面,包括外形、形体感和比例。文艺复兴时期的画家在尊重和参考模特基本形象和特征的基础上,会对其外形、形体感和比例进行完善和调整,进而给模特赋予理想化的形象造型。那么这个理想化的标准是什么呢?标准就是古希腊的人体雕塑。理想化的造型强调人体各部分外形轮廓线浑圆、优雅、修长的特点,并且轮廓线之间拥有长短、凹凸变化的节奏韵律关系,从而形成理想化的外形轮廓。同时,理想化的外形与明暗塑造相结合便产生了形体感,这种理想化的形体感表现为健康、饱满、稳重的特点。另外,画家还会以完美的五官、容貌和身体比例来重新组织和定义各部分形象,使人物形象进一步接近理想化的状态。所以,文艺复兴时期画家对于模特的描绘不是直接地再现,而是从线、体、比例三个方面对其理想化地提升和再造,达到一种"完形"的状态。

其次是光线。文艺复兴时期与之前

图 31-1 波提切利 《圣母颂》
1481 年, 意大利佛罗伦萨乌菲齐美术馆藏

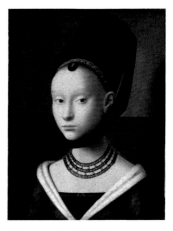

图 31-2 克里斯都斯
《一个年轻女孩的画像》
1470 年
德国柏林达勒姆博物馆藏

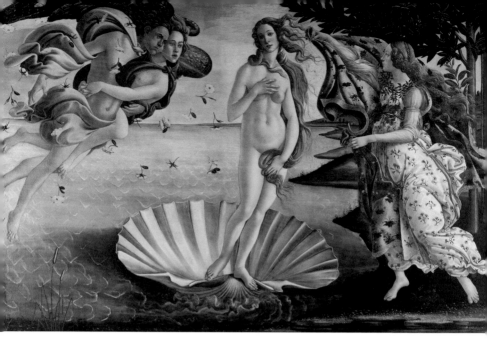

图 31-3　波提切利　《维纳斯的诞生》
1482—1485 年，意大利佛罗伦萨乌菲齐美术馆藏

的各个时期相比，在绘画上另一个突出特点就是画家对于光线的使用。画家们并不追求由光线造成的具有强烈对比的反差效果，而追求一种弥散、温润、宁静的和谐效果，就好像光线游走、闪动在整幅画面之中，在人物的面容和身体上随着形体的起伏、空间的隐退在其中流动一般。这样描绘的光线为画面和人物形象带来一种朦胧但又明晰、神秘但又真实的感受，这也与文艺复兴绘画对于崇高、稳定、节制、理想化的审美原则的追求相一致。

## 32. 威尼斯画派画家乔尔乔内是怎么描绘暴风雨的?

伴随着威尼斯这座新兴城市的崛起和发展，威尼斯画派出现于15世纪后半叶意大利文艺复兴晚期。威尼斯的画家吸收了文艺复兴盛期艺术家的精华，在色彩上大胆创新，创造出了独特的艺术语言，代表画家是乔尔乔内和提香。

乔尔乔内有一幅特别的作品——《暴风雨》。画面左侧站着一个牧羊人，目光看向另一侧；右侧是正在哺乳的母亲，她的眼神望向画面以外，若有所思。二人身处乡村田园风光之中，左侧的中景里出现了古代建筑废墟的一角，右侧延伸向远处的是一座现代村镇，远方阴郁的天空中一道闪电破空而过，预示着一场暴风雨的来临。

与其他描绘神话故事情节的作品相比，这幅作品的特点在于人物形象不再占据画面的主要部分，而把更多的空间和笔墨留给了风景。风景在这里也不仅仅是人物的背景，而是画面整个故事情节发生的核心纽带。

20世纪的学者把分析作品的注意力放在了天空中的闪电上，认为闪电代表着宙斯的神力，以此解读出画面描绘了宙斯在凡间的爱人塞墨勒在被他的闪电击中之后受孕怀上了酒神巴克科斯的故事。沁润人心的田园风景宛如一个梦境，不期而遇的暴风雨即将把这份宁静冲击得七零八落，这种动静结合的场景描绘经常会出现在诗歌的文字中，而现在则出现在乔尔乔内的作品中。对思想和人生体验的解放与拓展是人文主义精神价值观的重要体现，这幅作品的画面是乔尔乔内对此价值观的印证与实践。在这幅作品中，他表现神话故事的方式不再遵照古代叙事传统，而是以诗意表达的方式将神的存在转换为大自然的景象，人与神的故事也转换为人与大自然的故事。宗教与神话不再是人视野的全部，人开始思考自己所处的真实世界，思考自己眼前所经历的真实生活的模样。

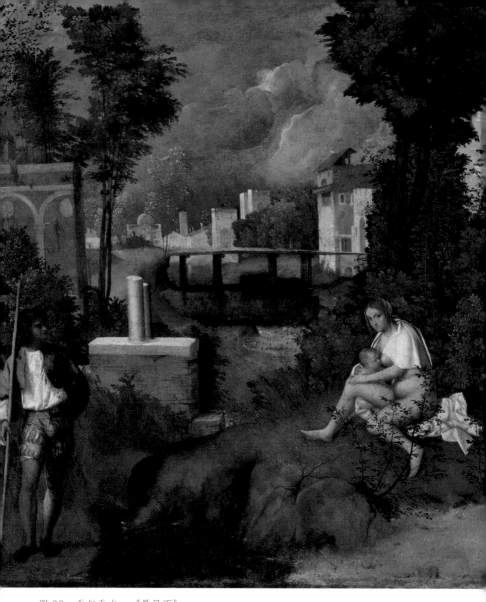

图 32 乔尔乔内 《暴风雨》
约 1505 年，意大利威尼斯美术学院美术馆藏

## 33. 提香画的维纳斯和别人画的有什么不一样?

女神维纳斯在我们印象中一直都是完美圣洁的,是美的化身。但在提香·韦切利奥《乌尔比诺的维纳斯》中,她却更像置身于豪宅之中的一位迷人贵妇。

提香曾先后师承贝里尼和乔尔乔内,其绘画成就不仅推动了威尼斯画派的发展,也直接或间接地影响了后来西方诸多重要绘画流派的形成。这幅作品是乌尔比诺公爵圭多巴尔多二世委托提香绘制的,也是为庆祝婚礼而准备的。画面中这位"维纳

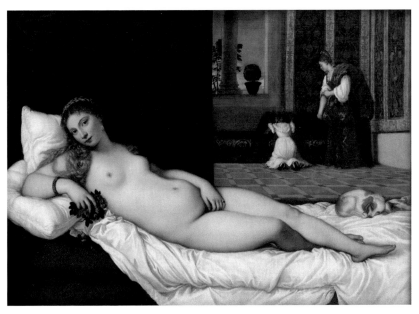

图 33-1 提香 《乌尔比诺的维纳斯》
约 1538 年,意大利佛罗伦萨乌菲齐美术馆藏

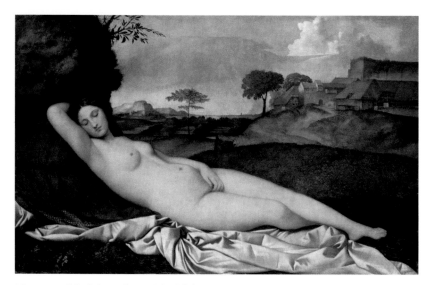

图 33-2 乔尔乔内 《沉睡的维纳斯》
1510 年，德国德雷斯顿美术馆藏

斯"身体斜躺在床榻上，眼神里透露着妩媚，柔软的金色卷发轻盈地披散在肩膀上，身体姿态舒展自然，一条优美的 S 形曲线从左臂胳膊肘一直延伸到脚趾间。女子用左手遮挡着自己的隐私部位，全身的肌肤白皙柔软。旁边的小狗安然入睡。远处的女仆应该是从衣柜中为她寻找合适的衣服。整个背景空间都显示出主人居所的富丽堂皇。平衡的画面构图、娴熟的绘制技巧和色彩的精妙运用一起成就了这幅精彩的作品。

其实提香并不是在描绘女神维纳斯，而是借维纳斯之名来暗喻画中裸女的美丽与动人，作品是一幅供贵族或富商欣赏的世俗绘画。在此之前，提香与乔尔乔内合作绘制过一幅有着相似构图的作品《沉睡的维纳斯》，这也表明文艺复兴晚期的绘画不再只服务于教会，开始反映宫廷贵族或艺术赞助人的品位和需求，所以这时的绘画出现了新的题材内容和新的风格样式。

## 34. 北方文艺复兴绘画比起意大利文艺复兴绘画有什么不同?

　　北方文艺复兴绘画是相对于意大利文艺复兴绘画而言的, 指的是阿尔卑斯山以北的尼德兰地区和日耳曼地区的绘画作品, 这些地区包括了今天的德国、荷兰、比利时、法国等国家。与意大利文艺复兴的绘画作品相比, 北方文艺复兴绘画最显著的特点就是逼真细腻地再现作画对象。北方的画家更擅长在画面中描绘和捕捉一切细节, 并且将其淋漓尽致地刻画出来。无论是人物的毛发、服饰的布料质地、金银首饰的金属质感, 抑或是建筑的结构都无一遗漏。北方画家在形象描绘上更倾向

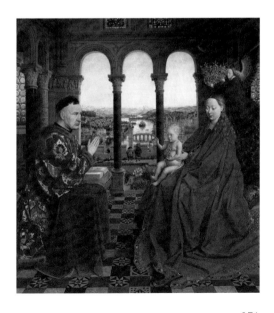

图 34-1　凡·艾克
《圣母与掌玺大臣罗兰》
1435 年
法国巴黎卢浮宫藏

图 34-2 维登
《圣母与圣子加冕》
1432 年

于平面性的绘画语言，画中人物或事物的边缘线清晰而锋利，因此其形体造型相较于意大利绘画就显得不那么浑厚饱满。作品首先映入观者眼帘的往往是画中形象的外轮廓，这样的视觉感受与他们对捕捉细节和精准再现的追求有着直接的关系。

另外，北方文艺复兴绘画非常注重人物心理活动及情绪的表达。有时画家还会根据主题或人物的身份地位，在画面中设置一些含有寓意的图形或道具。

北方的代表画家有威登、扬·凡·艾克、丢勒、荷尔拜因、勃鲁盖尔等，代表作有《圣母与掌玺大臣罗兰》《根特祭坛画》《阿尔诺芬尼夫妇像》《两位使臣》等。

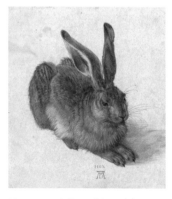

图 34-3　丢勒　《小野兔》
1502 年，奥地利维也纳阿尔贝蒂娜博物馆藏

## 35.《阿尔诺芬尼夫妇像》中有哪些隐藏信息?

　　《阿尔诺芬尼夫妇像》是尼德兰画家扬·凡·艾克的代表作,从名称中我们就可得知画中人物的关系。画中在精心布置的房间里,一对夫妇身着庄重华丽的礼服手手相牵,男子的表情严肃真诚,右手举在胸前,仿佛是在庄严地宣誓或虔诚地祈祷。他身边的妻子面容清秀而温婉,表情中透露出内心的幸福。她左手放在厚重的礼服上表明她对新生命的渴望与憧憬。二人身前的小狗象征着忠诚。另外,水果象征着幸福美满,床帏象征着婚礼的完成。二人脱下鞋子是当时的一个习俗,代表他们站在婚姻的神圣之地。这幅作品就如同现在的婚纱照一样,见证着二位新人婚姻的美满与幸福。

　　当我们进一步认真观察画面会发现,这场婚姻真正的见证者隐藏在背景图像之中。远处墙面上圆形的镜子位于画面的空间透视中心点,船舵形的边框上刻着基督耶稣受难和复活的故事情节,旁边悬挂的念珠代表耶稣存于他们心中,屋顶悬挂的吊灯上一支蜡烛被点燃,象征着耶稣就在此地如同明灯一样护佑着他们。如果把镜子中的反射图像放大,我们就会发现里面有两个人物的形象,其中一人可能是新娘

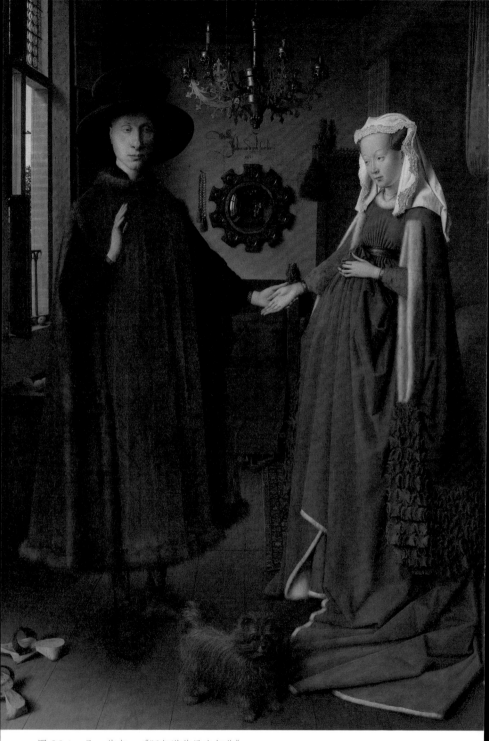

图 35-1　凡·艾克　《阿尔诺芬尼夫妇像》
1434 年，英国伦敦国家美术馆藏

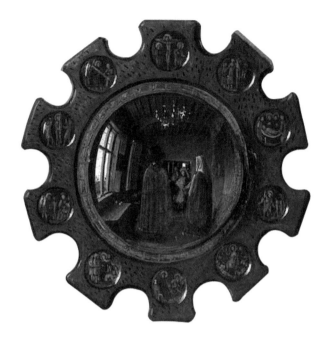

图 35-2 《阿尔诺芬尼夫妇像》（局部）

的父亲，而另一人应该就是画家凡·艾克自己，画家通过这种方式表明他们出现在婚礼现场，见证两位新人庄严的婚礼时刻。我们把吊灯、镜子、小狗连线，再把男女主人公的胸口和镜子连线，就会得到一个十字架的图形，那个镜子同时为十字架和画面的中心，结合它上面出现的图像内容，我们可以得出这样的结论：这幅作品不仅记录了一个世俗情景，同时还蕴藏着虔诚的宗教信仰。

## 36. 文艺复兴时期角度最特别的自画像是哪一幅？

　　阿尔布雷特·丢勒是北方文艺复兴时期德国画家的杰出代表。他一生画过很多自画像，因此被誉为"自画像第一人"。丢勒在 13 岁时所作的一幅素描自画像预示了他对自我形象的执迷，这种情结贯穿了其整个艺术生涯。在他的自画像作品中，这幅作于 1500 年的《自画像》是最特别的。

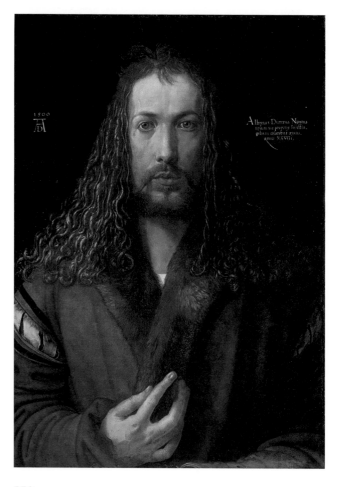

图 36-1　丢勒
《自画像》
1500 年，德国慕尼黑老绘画陈列馆藏

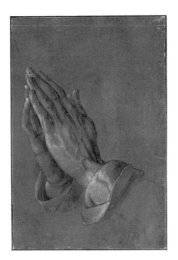

图 36-2　丢勒　《祈祷之手》
1508 年

　　大多数情况下，创作肖像画时画家会选择人物面孔四分之三角度的半侧面，因为这个角度可以完整表现形象特点及面容轮廓，同时人物形象上的光影变化和形体起伏更生动和明确。而画家在描绘神或者圣人的时候则会选择纯正面的角度，因为这样神灵才会直面信徒的祈祷，信徒才能够感受到画像中人物的庄严与慈爱。在这幅自画像中，丢勒把自己的形象描绘得极为理想化和神圣化，他以正面的角度面对我们，五官的比例完美和谐，且各部分形象俊美而不失立体感，卷曲的长发对称地披散在脸颊两侧，闪烁着金色的光芒。他的面部表情坚定而自信，深邃的眼神中透露着宁静，肩膀宽厚而威严，手指的动作呈现出宗教仪式的意味。从这些特点中我们可以明显地看出，他对于自我形象的设定借鉴了基督耶稣的仪态特点，甚至我们一时无法判断画中人到底是丢勒还是耶稣，他以表现圣人的方式来描绘自己，这在肖像画或自画像中是不多见的。

　　这幅自画像的确蕴含着丢勒对于自我的认可与欣赏，但同时更多是展现了他对信仰的虔诚，体现着他作为艺术家的使命感，正如他的签名一样，这种信念是那么严肃而坚定，不容半点含糊。

## 37. 如何解读荷尔拜因画中的神秘图像?

小汉斯·荷尔拜因是另一位著名的北方文艺复兴德国画家,他的代表作《两位使臣》是一幅能够激起人们解读画中图像寓意的兴趣的神秘作品。比如桌台上的地球仪、天球仪、日晷六分仪等科学仪器,代表了当时的"尖端科技",数学书、诗集似乎彰显着两人的博学多才。两人的身份是法国大使,他们的任务是出访英国进行国家之间的谈判。但是画面中桌子的底层隔板上,一把断了弦的鲁特琴旁边却放着一本乐谱,这可能暗示着谈判的不顺利甚至失败。画面左上角偏僻的角落里,一尊耶稣的雕像被窗帘遮住一半,这暗示了在矛盾与冲突面前,人们心中坚守的信仰也许将会被忘记。

人们对这幅作品中的图像信息有着丰富的解读,但是最让我们着迷和不解的还是画面下方那个倾斜的神秘图案。如果我们从画面的右侧观看,你会瞬间发现它竟然是一个骷髅头的形象。在宗教寓意中骷髅象征着死亡和危机,也有人解读这个骷髅象征着人们对即将到来的战争感到的恐惧与不安。但是抛开这些寓意解读,单从画面的角度来讲,荷尔拜因带给我们的更像是一个惊喜。那个时代,画家们都尽其

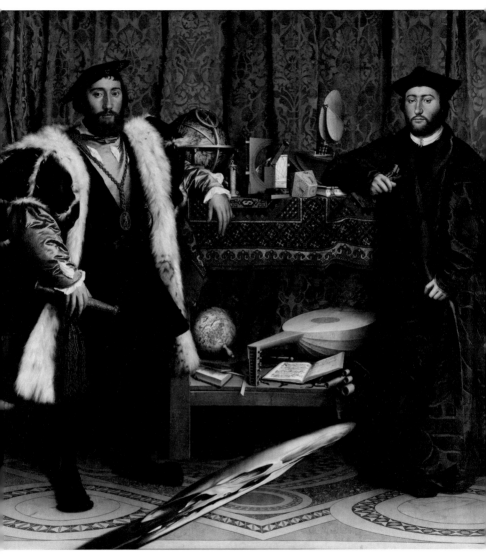

图 37-1 荷尔拜因 《两位使臣》
1533 年，英国伦敦国家美术馆藏

图 37-2 　《两位使臣》（局部）

所能地在平面中再现三维真实，这幅作品在整
体上也是这么做的。但对于这一图像的表现，
荷尔拜因却反其道而行之，将一个立体图像拉
拽成一个倾斜的二维平面，并且这个平面还在
画面所模拟的三维空间中留下了投影，这一定
算得上是一种另类表现。也许会有人认为他是
在炫耀自己的作画技巧或者刻意寻求作品的
与众不同，但在我看来这种猜测大可不必。或
许荷尔拜因的真实意图是想在画面中以一种
更为间接的方式去隐藏这个图像或作品所传
达的关键信息，也或许这只是荷尔拜因根据作
品的主题需要对图像呈现方法进行了一次新
的尝试。但是无论出于何种原因，这个神秘奇
特的图像的确是这幅作品中最出乎众人意料
的地方，它使人们赞叹和诧异之余，也为这幅
作品之中隐喻信息的解读提供了更为丰富的
可能性。

## 38. 文艺复兴时期的"农民画家"是谁？

文艺复兴时期绘画的画面内容主要是神圣情境和圣人形象，虽然也有与世俗题材相关的作品，但大多是反映贵族阶层的审美需求的。而彼得·勃鲁盖尔却选择描绘农民或底层人民的形象和生活场景，来表达他对普通人和平凡生活的尊重与赞美，被人们称为文艺复兴中的"农民画家"。他还在画面中以隐喻的方式对文学作品中的谚语古训进行视觉阐释，体现他对人性中善恶智愚内容的思考。

《乡村婚礼》描绘了农民在谷仓中进行婚礼仪式的聚会场景，从餐食和人们的状态就可感受到其中的朴素与欢乐。房间里坐满了参加宴会的宾客，人们在其中各自干着自己的事情，前面的小孩还在舔着盘子。从人物情绪状态和婚礼现场人们就座的位置来判断，那位坐在深绿色幕布下的女子应该就是新娘，但有趣的是，画中谁是新郎就不

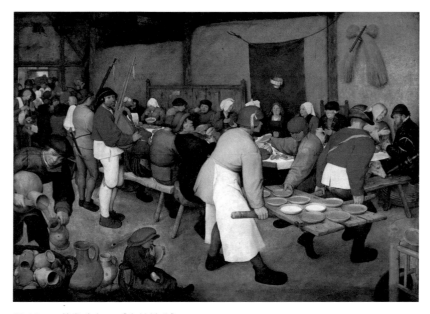

图 38-1　勃鲁盖尔　《乡村婚礼》
约 1568 年，奥地利维也纳艺术史博物馆藏

得而知了，这也是后来人们时常讨论的谜题。这幅作品中没有崇高的寓意也没有宏大的叙事，只有农村生活场景的真实写照，农民们的行为朴实真切，毫无造作修饰，勃鲁盖尔只是站在角落里观察着他们，记录着他们的生活。

勃鲁盖尔还有一些带有晦涩的训诫含义的作品。这幅《盲人领路》是以尼德兰文学中的谚语古训为基础创作的。"若是盲人领盲人，两人都要掉到坑里。"画面就像一个黑色幽默，最前面的盲人已经摔倒掉进坑里了，但同为盲人的跟随者还不知道情况，后面的盲人还在按照前面的盲人领的路继续前进，结果可想而知。远处的教堂出现在这样的语境之下，或许勃鲁盖尔是在暗示，如果信仰是盲目和狂热的，那人们将会变得愚蠢和无知，他们瞎的不是眼睛，而是心灵。这是一幅暗含着讽刺和警示的画作，告诫人们无论在现实生活中还是精神世界中，如果你要走在正确的道路上，拥有一个智慧的头脑和真诚的灵魂是何等重要。

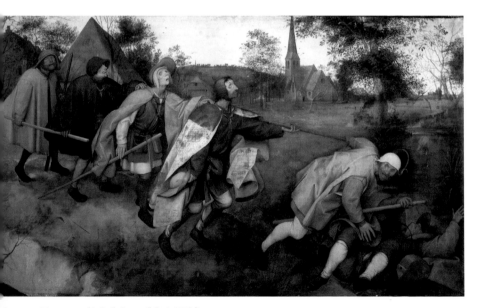

图 38-2　勃鲁盖尔　《盲人领路》
约 1568 年，意大利那不勒斯卡波迪蒙特博物馆藏

## 39. 阿尔特多弗的《伊苏斯之战》是怎么描绘声势浩大的战争场面的？

在北方文艺复兴的绘画中多瑙河画派可以说是特点鲜明，这个画派的作品大多是风景画，阿尔布雷希特·阿尔特多弗是其中的代表画家。他这幅《伊苏斯之战》与古罗马时期那幅同名镶嵌画作品（图14-1，见27页）讲述了相同的历史情景，但在呈现方式上却截然不同，这幅画让我们以"上帝的视角"在自然风景中观看了一场影响西方历史走向的声势浩大的战争。北方绘画中那种对于细节的追求，在这幅作品中可以说体现得淋漓尽致。

画面分为天空、海面、大地、战争四部分。远景中的天空犹如浩瀚宇宙一般深邃无垠，天空、海面和大地呈现出海天一色、日月同辉的奇特景象。激荡翻滚的云层呼应着地面上两大帝国之间正在进行的宏大战争场景。远处地平线以下的部分，画家将红海、地中海、苏伊士运河和尼罗河谷的地理位置关系和地貌形态汇集于此。如果再仔细观察，远处的天际线在这里呈现为一条弧线，犹如我们位于万米高空去审视这个星球的轮廓，甚至能感觉到它在转动运行。以现在的视觉经验来说，这样的细节描绘可能并不稀奇，但可以想象，它给当时的人们带来了怎样空前的视觉震撼。大地上山峰林立，平原广阔，各种船只有的停靠在港口，有的在海上穿行。象征着国家与文明的城堡巍然屹立，记录和展现着伊苏斯之战所属的历史时期中，地中海沿岸的人文地理信息。近景中，我们只有仔细观察，才能在密集如蝗的人群中找到两位战争的主角，乘坐三驾马车正在逃跑的是波斯君主大流士三世，而后面手持长矛乘胜追击的就是这场战争的大英雄亚历山大大帝，至于战争的结果从这一细节来看便一目了然。

在画中广袤的天宇之间，一块犹如神迹显现的箴言板飘在空中，两边的飘带如同神的羽翼，象征着神谕的降临与昭示。上面镌刻的铭文是为了让后人铭记这段历史和帝王的丰功伟绩，背景中豁然开朗的天空预示着新天地的到来，而我们则在画面中回望西方历史，翻读人类的故事。

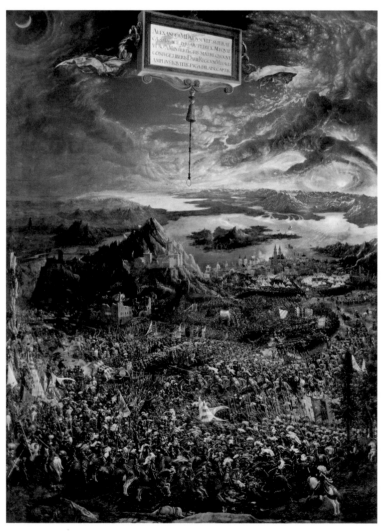

图 39　阿尔特多弗　《伊苏斯之战》，1529 年，德国慕尼黑老绘画陈列馆藏

# 17、18世纪的绘画是什么样的?

## ——巴洛克和洛可可风格绘画

### 40. 巴洛克时期绘画有哪些特点?

欧洲巴洛克绘画盛行的 17 世纪，可以说是在文艺复兴绘画之后，西方绘画发展的又一辉煌时期。

巴洛克绘画依然以写实主义表现手法为重要艺术特征。虽然在作品题材上，大多数画家还是将宗教内容视为创作的主要灵感来源，但是在这一时期，描绘现实生活以及表现平凡人物生活的场景开始出现在绘画作品中，甚至在以卡拉瓦乔为代表的画家笔下，以往庄严肃穆的宗教故事情景也转变为发生在充满世俗特征的背景之中。另外，这一时期还出现了众多充满奇幻视觉效果的教堂天顶壁画，在观赏这些作品时，其中的奇妙景象会将我们带入一个充满浪漫诗意的情景之中。

图 40-1　鲁本斯
《伊莎贝拉·勃兰特画像》
1610 年

文艺复兴时期绘画中的宁静、和谐、静穆之感，在巴洛克时期已不再是画家们所遵循的既定艺术原则。巴洛克时期的绘画作品常常带给人们一种动荡激烈的运动美感和华丽壮观的视觉享受，强烈的光影对比和色彩表现为此时的绘画带来更具张力的艺术表现力和充沛的情感。与文艺复兴绘画相比，巴洛克绘画的构图更为复杂和不稳定，还常常运用激烈扭曲的动作和表情来体现人物内心情绪的变化。所以，如果说文艺复兴绘画给我们营造的是一种幽静而真切的精神意境，那么巴洛克绘画则如同舞台一般，为我们呈现了一场拥有生动情节和丰富情感的戏剧场景。"静"与"动"成为我们区分文艺复兴绘画与巴洛克绘画的重要参考之一。

图 40-2　鲁本斯　《圣母升天图》1626 年，荷兰海牙莫瑞修斯皇家博物馆藏

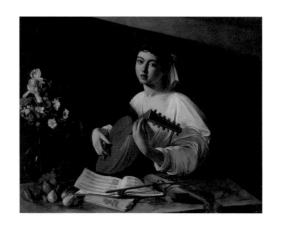

图 40-3　卡拉瓦乔《鲁特琴演奏者》1596 年，俄罗斯圣彼得堡埃尔米塔什博物馆藏

## 41. 卡拉瓦乔以怎样新颖的方式描绘传统故事？

意大利的卡拉瓦乔是巴洛克时期极具影响力的画家，生性好斗的他人生充满了传奇色彩，他在绘画中开创的风格吸引了大量的追随者。

在之前的绘画中，体现宗教内容的画面是非常容易辨别的，而卡拉瓦乔的这幅《召唤圣马太》，如果不是作品名称与耶稣头上的光环带来的提示，我们很容易把它当作一幅描绘日常情景的作品，在这里卡拉瓦乔以他的方式讲述着信仰与世俗之间的关系。

画面中没有出现庄严华美的教堂建筑，没有神圣化的宗教人物形

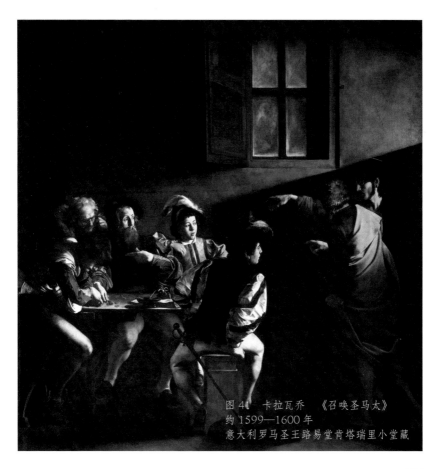

图 4　卡拉瓦乔　《召唤圣马太》
约 1599—1600 年
意大利罗马圣王路易堂肯塔瑞里小堂藏

象，也没有充满崇高仪式感的构图，一切犹如就发生在现实生活之中。画面的故事情节描绘了耶稣来到马太身边召唤他跟从自己的场景。人物形象被分成左右两个部分安排在画面之中。故事情节的发生地像一个聚会场所，左半部分 5 个人的年龄和气质各不相同，穿着代表各自职业或者身份的服装，从动作和表情我们可以看出他们处于不同的状态之中。其中最为显眼的就是坐在中间被光线照亮的那位身着税吏服装的人，他的手指向自己的胸前，眼神中透露出迷惑和不解，似乎在问："是我吗？"其实他就是整个故事的核心人物——马太。而右半部分中，头顶上若隐若现神圣光环的是另一个主角——耶稣。耶稣用《创造亚当》（图29，见 61 页）中的"上帝之手"指向马太，从此马太受到耶稣的感召，成为他的使徒。

耶稣的到来为故事情节带来了一束象征光明的光，也为画面带来一道划破阴影的光，这束光使世俗生活中的平凡场景顿时进入一种神圣的语境之中。其实，对比强烈的光影明暗关系正是卡拉瓦乔绘画的显著特点，它可以给画面带来一种如同戏剧舞台般的观看感受，使故事情节更生动、更引人入胜。在卡拉瓦乔看来，宗教信仰不是通过玄想而得的奥秘，而是通过人们内心的体验感受并显露出来的。他将宗教故事的发生场景置于人们的世俗生活之中，体现和传达他自己对信仰的理解。

## 42. 巴洛克时期守护绘画的"缪斯女神"是谁?

在古希腊神话中掌管艺术的是缪斯女神,每个艺术家都想得到缪斯女神的眷顾。阿尔泰米西亚·真蒂莱斯基是巴洛克时期重要的女画家,她女承父业,同时也是卡拉瓦乔的追随者。在当时的社会环境下,能成为画家的女性不多、也不容易,她热爱绘画事业,同时也希望与男性画家一样获得社会的认同。

真蒂莱斯基在《隐喻画自画像》中做到了男性画家无法做到的事情。这幅作品并没有像大多数女性题材肖像画那样用优雅的身体动作

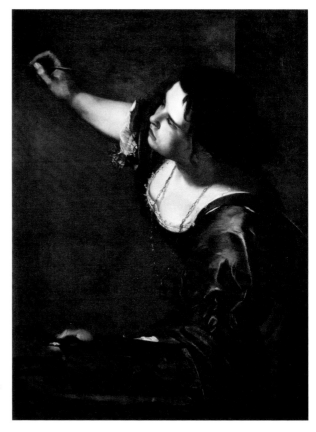

图 42-1 真蒂莱斯基
《隐喻画自画像》
1638—1639 年

或完美的形象角度去表现女性的端庄和美丽。真蒂莱斯基把自己描绘成一手拿着画笔一手持着调色盘正在作画的女画家，她脖子上戴着金色的项链，视线望向一侧，观察着作画对象，蓬乱、不拘小节的黑发显示她正投入在工作状态之中。这样的样貌和情景正符合切萨雷·里帕在其《图像学》中对"绘画"拟人化的寓言人物描写。而画家则希望通过这幅作品表达她对于女性画家这一特殊社会身份和地位的肯定。她把自己对绘画的热爱视为缪斯女神对绘画的守护，创造着独特的、有别于男性画家的画面。

真蒂莱斯基不认可当时时代环境中大部分人对于性别差异的态度。她秉承着自己对绘画艺术的热爱与追求，以自己的方式展现着绘画带给她的力量，向时代宣告着自己的存在。

图 42-2　真蒂莱斯基
《朱迪思和她的女仆》
1624 年
美国底特律艺术学院藏

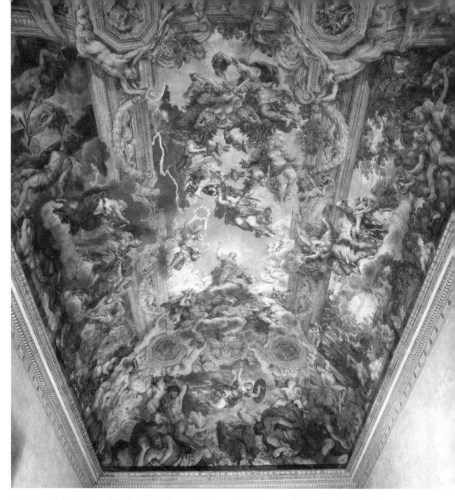

图 43 科尔托纳 《神佑的寓言》，1633—1639 年，意大利罗马巴贝里尼宫

### 43. 天顶画《神佑的寓言》会带来怎样的视觉奇幻体验？

《神佑的寓言》是意大利画家彼得罗·达·科尔托纳受教皇所托，历时 6 年创作完成的罗马巴贝里尼宫天顶湿壁画，这幅作品可以称为巴洛克时期天顶画的巅峰之作。当你观看作品时，本来封盖石

壁的天顶似乎不复存在，天顶的平面变成一个穹拱结构，透过它我们可以看到深远辽阔的天穹，众多神圣人物穿梭飞翔于其间，我们宛如置身于天国的奇幻景象之中。画面中，在被金光所笼罩的最为耀眼夺目的区域里有一位传达神意的女性，她支配了整个画面的构图，也是画面情节中的核心人物。上方三只金黄的大蜜蜂和神圣徽章代表教皇及其家族的尊贵地位。画面中，众多的女神、天使、巨人会聚一堂，共同见证神授予教皇权力和地位的荣耀时刻。

在表现手法上，科尔托纳创造性地在画面中绘制了一组穹顶建筑结构，将宫殿的墙壁建筑向上延伸，进而从视觉感受上将天顶的平面变成了圆弧形，并通过人物的位置分布、动态走向、近大远小的透视效果以及背景光线的明暗变化进一步增强了这种视错觉感受。画面将我们带入一个奇幻之境，我们一时间会在真实空间和虚幻空间之中游走，甚至有时会怀疑我们眼睛的判断是否正确。巴洛克绘画视觉上的震撼感、画面的动态感、构图的巧妙与创造性以及浪漫主义的表达方式，这些特点在这幅作品中展现得淋漓尽致。当我们驻足仰望时，眼睛犹如浸润在一片奇幻、诗意的视觉盛宴之中。

# 44. 鲁本斯是如何让画面充满动感的?

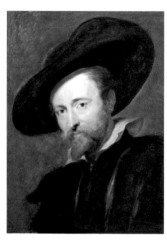

图 44-1　鲁本斯　《自画像》
1623 年

　　巴洛克绘画的典型特点之一就是画面在视觉上呈现出的运动感。佛兰德斯画家彼得·保罗·鲁本斯不像他的文艺复兴绘画前辈那样,追求画面中宁静、肃穆、理想化的气息。在他的作品中,一切事物似乎都处在运动之中。

　　《抢夺留西帕斯的女儿》就是一个典型的例子。在构图中,画中的人物不再以文艺复兴时期常用的垂直线、水平线或者金字塔三角形为框架进行分布和设计,而是采用对角线的方式对其进行组织。画面中士兵的手臂、中间女人的大腿、下方女人的肩膀和支撑手臂形成了从左上角向右下角的倾斜线;中间女人张开的手臂、身体躯干、下垂的小腿以及马蹄形成由右上至左下的倾斜线。两条倾斜线以 X 形交叉形成画面中的隐藏结构,所有人物肢体动作呈现出四散延伸的动态走势。

　　画中的人体都呈现出运动的姿态。鲁本斯捕捉了人体瞬间的运动状态并将其记录于画面之上,观者从周围衣衫、头发飘散开的形态可以预测人体接下来的动作发展趋势。画面中的每个人物、马匹及其他细节,没有一个处于静止状态,都呈现出一种不稳定的动态。鲁本斯在描绘人物形

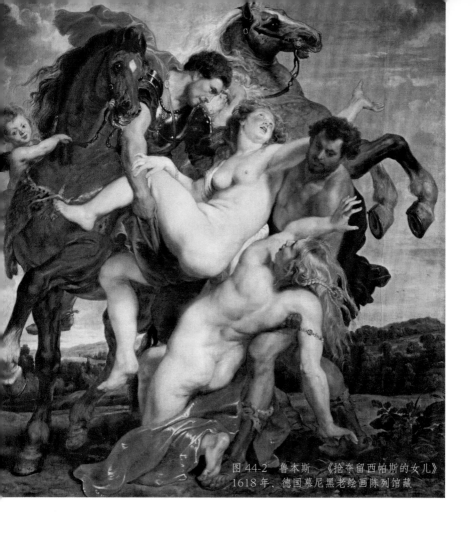

图 44-2　鲁本斯　《抢夺留西帕斯的女儿》
1618 年，德国慕尼黑老绘画陈列馆藏

象时并不追求清晰、明确的轮廓边缘线，而是模糊和弱化边缘线的准确位置，笔触潇洒随性，让描绘对象呈现出一种闪烁的移动感，从而强化了动感的效果。

　　鲁本斯对于色彩的运用也呈现出新的特点，理性的素描明暗关系不再是限定色彩分布的根本制约因素，画中的暗面阴影开始拥有了对应的颜色倾向，色彩成为除了素描之外另一个构成画面关系的重要因素。文艺复兴绘画中那种强调光影明暗而带来的沉静感与肃穆感，被鲜活跳跃的色彩打破了。

## 45. 巴洛克时期的市场摊位是什么样的?

在我们的印象中,静物画大多是以植物、蔬果、精美物品为主要内容。但在巴洛克时期,佛兰德斯画家弗朗斯·斯尼德尔斯的静物画一定会改变你的认知,因为他所描绘的静物画让我们感到既新鲜奇特又生动有趣。

斯尼德尔斯是鲁本斯的好友,但他在绘画上的关注点是静物题材,《市场的野味摊》就是他的代表作之一。画面中,摊位上售卖的珍禽野味可以说琳琅满目、无奇不有,巨大厚实的木桌上摆放着野猪、大鹅、鹿、孔雀、老鹰等,还有很多叫不

图 45-1 斯尼德尔斯
《市场的野味摊》

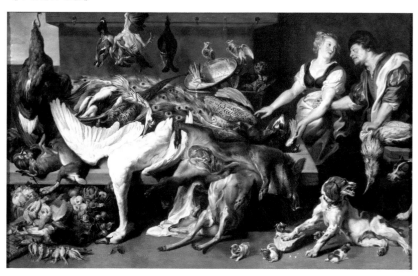

上来名字的动物，我们从这些动物皮毛的光泽上就可以看出它们仍然保持着新鲜。摊位左边摆着各种蔬菜瓜果，远处还出现了一个金色带滤网的金属器皿。器皿上面落着两只嬉戏的鸟，可能是用于售卖的，也可能是被这热闹场景吸引来的。

画面右边的女人应该是摊主，旁边的男人用手拉着她的胳膊，从两人的眼神、表情和动作来看，他们应该十分熟悉且亲密。女人摊位前，一条棕白相间的狗带着自己的幼崽正在啃咬着半块南瓜，而它身后一条灰黑色的狗试图抢食，它转过头露出示威的表情保护着幼崽和食物，几只幼崽也参与了进来。

图 45-2　《市场的野味摊》（局部）

虽然这幅作品还是归于静物画，画面的主要内容依旧是描绘各种野味的静态物象，但是其特别之处在于斯尼德尔斯采用了动静结合的方式，将有关人物和动物的生动情节巧妙地置于画面之中，给传统的静物画增添了故事情节和几分生活气息，这也是斯尼德尔斯静物画作品有别于他人作品之处。我们也可以经由他对生活的细致观察和对画面的精心描绘去了解巴洛克时期平凡人的日常生活情景，并在作品里感受其中的生动与快乐。

## 46. 哈尔斯是如何在绘画中歌颂美好生活的?

荷兰画家弗兰斯·哈尔斯的作品中没有对信仰的崇高表达,也没有对历史场景的宏大叙述,他的画面中更多的是人们自然流露出的笑容。这应该是哈尔斯歌颂美好生活最直接的方式。

《花园里的结婚画像》是为祝贺外交官马萨和妻子莱恩婚礼定制的。与文艺复兴时期相关题材的作品不同,画面表达的主题不是神的祝福或人们的信仰,而是画中人的幸福与美好,二人发自内心的笑容就是对他们美满婚姻最好的见证。两位新人身着华丽的贵族服饰,但其表情和肢体动作并没有显示出贵族阶层惯有的刻板与造作。新郎斜

图 46-1 哈尔斯 《花园里的结婚画像》
约 1622 年,荷兰阿姆斯特丹国家博物馆藏

倚在树下，表情和动作显示出他对能够迎娶如意新娘感到自豪与洋洋得意。他的右手放在胸口心脏的位置，似乎在向人们表明内心的坚定与对妻子的忠实，从眼神中看得出他的表态真实可信。新娘则把一只手臂俏皮地搭在新郎的肩膀上，似乎有意要露出她的婚戒，对她来说嫁给这位男子是值得炫耀的事，而且从她的眼神和微笑中我们能体会到她非常满意和信任自己的丈夫。

图 46-2　哈尔斯　《吉卜赛女郎》
1626 年，法国巴黎卢浮宫藏

从二人轻松自在的肢体动作和自然流露的微笑中，我们能够感受到他们彼此之间的爱意，整个画面都洋溢着幸福、和谐的气氛。二人身后枝叶葱郁的大树上依附生长着繁茂的常青藤，远处是一片风和日丽的大自然景象，装饰精美的豪华庭院沐浴在温暖的阳光之下，这些有着美好寓意的景象都是对他们婚姻最好的祝福。我想任何人看到此情此景都会被这种气氛所感染。

哈尔斯创作过很多描绘现实生活中各色人物的作品，他们都面带笑容，沉浸在各自的愉悦之中。微笑不仅仅是人与人之间最佳的交流方式，也是哈尔斯表现美好生活的独特视角。

图 46-3　哈尔斯　《鲁特琴演奏者》
1623—1624 年，法国巴黎卢浮宫藏

# 47. 伦勃朗的《夜巡》背后有哪些故事?

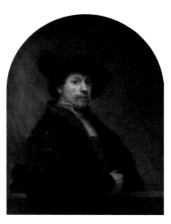

图 47-1 伦勃朗 《自画像》
1640 年，英国伦敦国家美术馆藏

《夜巡》是巴洛克时期荷兰绘画巨匠伦勃朗·哈尔曼松·凡·莱茵的代表作品。想必每个喜欢西方绘画的人对这幅作品都不会陌生，它不仅使伦勃朗的绘画成就在西方美术史中留下重要一笔，同时也成为人们谈论他跌宕起伏的人生经历的戏剧性注脚。

画面描绘的是一群射击手整装待发的场景。与文艺复兴时期人物群像作品不同，画面没有采用平铺罗列的构图，而是将众多人物形象分置于不同的空间位置，运用强烈而层次分明的光影明暗效果来统领整个画面，不仅突出了人物的主次关系，也将画面的空间纵深关系表现得极富层次感。伦勃朗生动地描绘了每个人物的外貌形象，准确捕捉到他们的内心情绪，使每个人都具有极为丰富的可读性，整幅画面如同一个戏剧舞台一样。人群中还意外地出现了一个被士兵环绕、站在强烈光线下的小女孩，有人将她解读为真理与光明的化身，她的出现也为这一现实场景增添了一份精神层面上的信仰寄托。

画作本身的精彩并不会掩盖现实中的纠葛，据说画面中出现的人物都为这幅作品出了钱，但伦勃朗基于对艺术的追求，

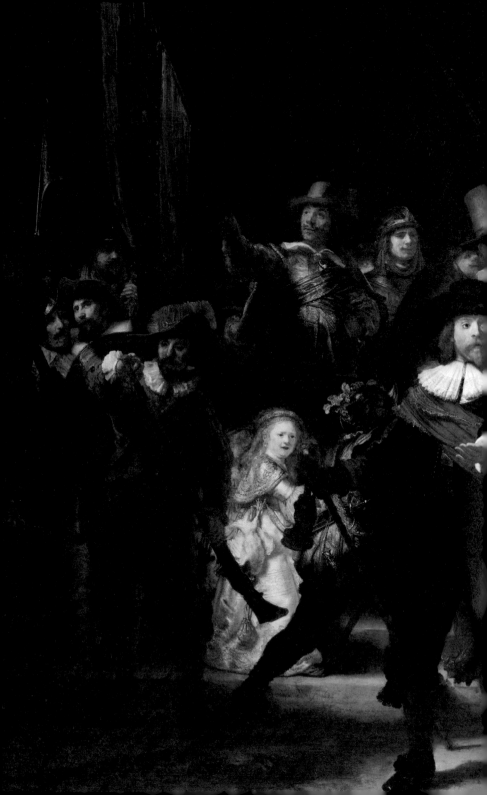

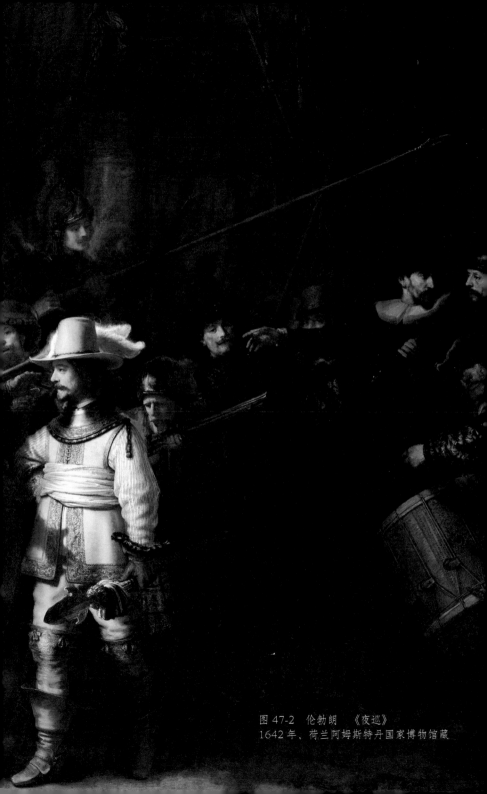

图 47-2　伦勃朗　《夜巡》
1642 年，荷兰阿姆斯特丹国家博物馆藏

并没有将作品视为一般订件去完成。作品中主次分明的人物位置安排引起了出资人极大的不满，这使伦勃朗的声誉和事业急转直下，很多人也由此认为《夜巡》使伦勃朗开始走向落寞。但其实并非如此，在这幅作品之后他还接到过很多重要的订单，而让他生活每况愈下的既有不幸的人生遭遇，也有他无度的纸醉金迷。他的四个孩子只存活了一个，妻子也在生产之后不久离世，这给他内心带来极大的创伤。他喜爱收藏又沉醉于酒色生活，导致原本丰盈的积蓄日渐亏空，这使本就不幸的生活雪上加霜，他的事业和人生也一步步走向孤独与落寞。他在晚年创作的《浪子回头》中，既诉说着他对自己的悔恨与宽恕，也昭示着自己的灵魂找到了最终的归属和慰藉。

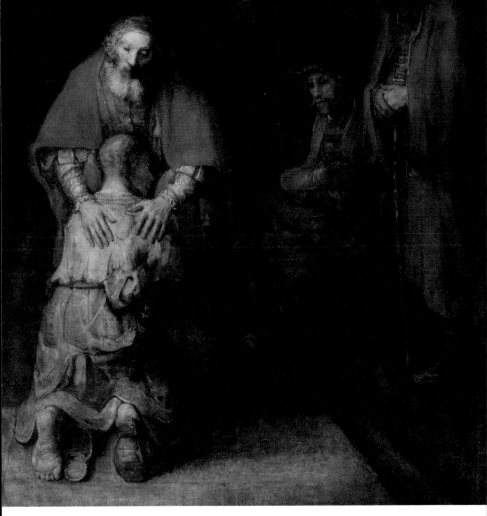

图 47-3　伦勃朗　《浪子回头》
约 1669 年，俄罗斯圣彼得堡埃尔米塔什博物馆藏

## 48. 维米尔的《持称女子》中，女子到底在称量什么？

"荷兰小画派"是 17 世纪流行于荷兰地区的一个美术流派，其作品大多服务于市民阶层，用作家庭装饰，以静物、风景和世俗情景为主要内容。约翰内斯·维米尔是这一画派的代表画家。他钟情于描绘一些日常生活情景中的人物，她们可能是在做家务、聊天、弹琴，也可能只是坐在窗边沉思。《持称女子》是维米尔的代表作品之一，这幅画作除了带给我们一个真实生动的画面之外，其中还蕴藏着一个关于灵魂之重的思考。

画面中，柔和的光线透过窗户洒进房间，一位身着华丽服装的年轻女子独自一人站在桌前，隆起的小腹表明她已经怀有身孕，她用手指轻盈地提起天平似乎在称量着什么。但如果仔细观察则会发现，秤盘里好像什么都没有，而她却专注又若有所思地望着它。在她身前的桌子上，黄金和珍珠做成的首饰连同几枚金币泛着耀眼的光芒，这应该是她的珍藏之物，也可能是嫁妆。看到这里，画面好像并没有什么独特之处，甚至略显肤浅，但当我们看到背景中的那幅挂画时，眼前的场景便不再平凡。画中描绘的是基督教中有关末日审判的内容，这正好与女子手中的天平相呼

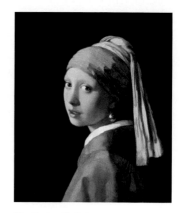

图 48-1　维米尔
《戴珍珠耳环的少女》
1665 年
荷兰海牙莫瑞泰斯皇家美术馆藏

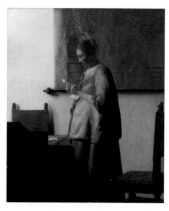

图 48-2　维米尔
《读信的蓝衣女子》
1663 年
荷兰阿姆斯特丹国家博物馆藏

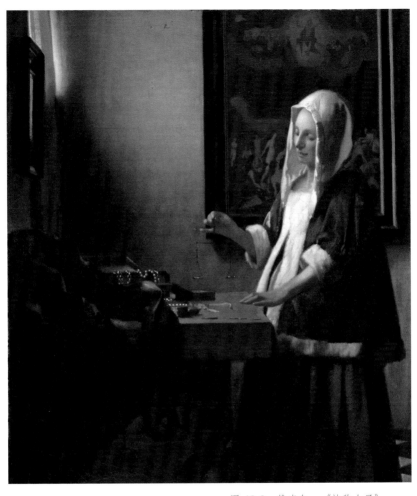

图 48-3　维米尔　《持称女子》
约 1664 年，美国国家美术馆藏

应。也许这位年轻的母亲正在称量的就是那个看不到的灵魂。眼前的财富已不再重要，她更希望自己即将到来的孩子拥有美好而纯净的灵魂，能够得到神的护佑和指引，这是一个母亲最为真挚的爱与期盼，也是向神最为虔诚的祷告。这样一个看似平凡闲趣的场景，维米尔却为它注入了不同的寓意，将瞬间化为永恒，定格在画面之中。

## 49. 委拉斯凯兹的《宫娥》中，谁是真正的主角？

《宫娥》是西班牙绘画巨匠迭戈·委拉斯凯兹的代表作，也是一幅充满谜题的作品。到底谁是这幅作品的主角呢？从画面的视觉中心来看，作品主角一定是位于主要位置的玛格丽特小公主，她也处于画面光线最为明亮的区域，这符合一般情况下对主要人物的分析判断。但作品的名称却是"宫娥"，也就是小公主两侧正在服侍她的两位宫廷侍女，这似乎有些矛盾。如果我们继续观察散落在画面其他位置的人物，这个问题的答案可能会变得更加扑朔迷离。

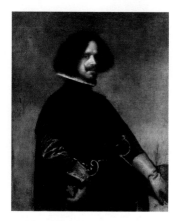

图 49-1　委拉斯凯兹　《自画像》
1645 年，意大利佛罗伦萨乌菲齐美术馆藏

画面近景处，身着红裙的公主玩伴正在淘气地用脚踩着一条打盹的狗，旁边侏儒的眼神中透露出一种耐人寻味的意味。画面右侧的暗影之中，一对男女似乎正在交谈着什么，男人的注意力也许被突然到来的事情打断，将目光转向画面以外。画面远景中明亮的走廊里，一个男人正以一种深邃的眼神望向我们，他并没有被安排在主要场景之中，但正是这种单独存在使他显得不同寻常。画面还有一个细节，对面昏暗的墙上有一面镜子格外显眼，据说里面反射出的两个人影是国王夫妇，从身份来说他们地位最高，成为主角理所当然。

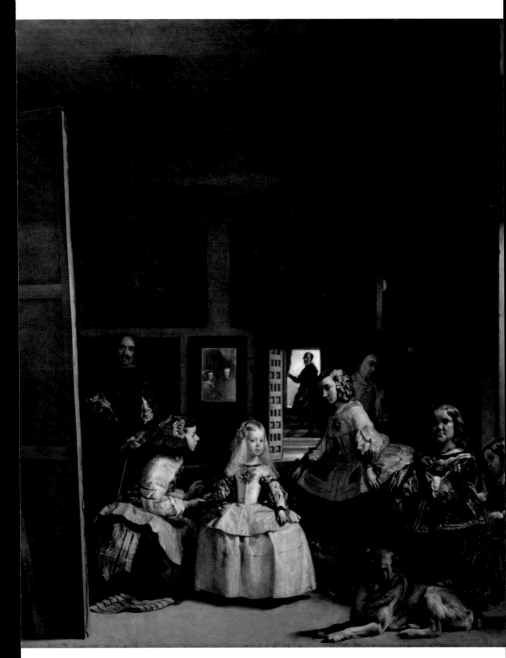

图 49-2　委拉斯凯兹　《宫娥》
1656 年，西班牙马德里普拉多博物馆藏

而在画面左侧，被画框遮挡，手拿调色盘和画笔的人则是画家委拉斯凯兹自己，他又为什么会出现在画面中呢？

所有的人物形象并不像公主玛格丽特那么显眼，也没有占据画面的主要位置，但他们的出现以及委拉斯凯兹若有所指的刻画，使这些人物都可能成为解读画面的主要线索。在我看来，画面中真正的主角是委拉斯凯兹本人，他如同正透过一面大镜子进行创作，在以旁观者的视角观看和记录着里面的人和事。他想通过这幅作品向人们彰显自己所取得的艺术成就，同时表明自己不仅拥有宫廷画家的身份，更是宫廷生活的参与者，并且经由作品将这份荣耀留存于世，他胸前那枚红色十字勋章也是这份荣耀的印证。

## 50. 洛可可风格绘画的特点是什么？

洛可可风格起源于18世纪的法国，这种审美风格最先出现于装饰艺术和室内设计之中，由于它盛行的时间段相当于法国国王路易十五生活的年代，所以人们也将其称为"路易十五式"。洛可可（Rococo）这一词汇据说是19世纪的人们将法语"鹅卵石"（rocaille）与"巴洛克"（barocco）结合而得，并没有什么确切的含义，一方面可能是借鹅卵石之意来指代与自然、花纹、藤蔓等事物相关的美的感受，另一方面也表明它是巴洛克风格的一个后期发展阶段，二者存在一定的联系。在一定程度上，洛可可风格体现了贵族

图 50-1　布歇　《沐浴后的月神狄安娜》
1742 年，法国巴黎卢浮宫藏

图 50-2 弗拉戈纳尔 《读书女孩》
1776 年，美国国家美术馆藏

图 50-3 华托 《美泽廷诺》
1717—1719 年，美国纽约大都会艺术博
物馆藏

阶层的审美变化，他们不再强调严肃、深刻、宏大的
主题表达，而是追求对自然、闲适、清新、浪漫的贵
族享乐生活的表现，这也是洛可可艺术的独特风格。

洛可可绘画的主题不再围绕宗教、神话、历史
等宏大严肃的内容，取而代之的是富有幻想色彩、充
满浪漫诗意的宫廷贵族生活。画家常常把画面背景设
置在优美、闲适的自然环境或者体现贵族品位的生活
场景之中，作品中的人物被描绘得纤细秀丽、优雅得
体，色彩清新甜美。田园郊游、情侣约会、贵族聚会
等成为作品主要的题材。

洛可可绘画体现的是奢华富足的上流阶层在精神
层面对特定审美的追求，也反映着时代主题的变化。
代表画家有华托、布歇、弗拉戈纳尔等。

## 51. 华托是如何描绘爱情的?

与以往的绘画相比,让·安托万·华托《舟发西苔岛》乍一看似乎没有什么让人为之震撼的效果,没有文艺复兴盛期绘画那种坚实有力的人物塑造,也没有巴洛克绘画引人入胜的光影效果,题材和寓意似乎也显得不那么深刻厚重,好像画的就是一群贵族情侣乘船到荒郊野外的一个岛上游玩的场景。但是当你对画中岛屿的象征含义有所了解,并对画面中的细节表现有了进一步解读后,你的看法也许会有所改变。

西苔岛是古希腊神话中维纳斯从海上诞生的地方,文艺复兴画家波提切利的作品《维纳斯的诞生》(图 31-3,见 66 页)描绘的正是这一情景,所以这个地方是激起人们对爱与美无限憧憬的浪漫之岛。画面中一群贵族情侣在这个爱之圣地聚会游玩,装饰华美的大船停靠在岸边,我们并不清楚他们是刚刚登陆还是正要离开。右侧树林里一尊破旧的维纳斯雕像是古代浪漫神话的象征,在她脚下,一个小男孩坐在装满弓箭的箭套上,在这里他象征着小爱神丘比特,他的小手拉着旁边女子的衣裙,也把画面的主题线索引向画面主要部分。画面中心的三对情侣分别代表着恋爱的三个阶段,相识、相依、相恋。最左侧

图 51-1 《舟发西苔岛》(局部)

情侣之中的女子头看向一边，她应该在回望自己恋爱的过往，也可能是凝望着爱神维纳斯的圣林，表情中充满留恋与不舍，这部分内容便是作品真正的主题所在。

在画面左半部分，还有更多相约而至的情侣，他们和自己的爱人甜蜜地交谈着，沉浸在喜悦与爱意之中。他们身后升腾而起的水花和飞翔的天使把此情此景烘托得更加浪漫，淡雅的色彩和朦胧的光线营造出温润梦幻的气氛。爱情带给这些贵族男女的不仅有欢乐，同时也有一丝对未来不可预知的忧伤，不那么沉重，但又无法避免。

图 51-2　华托　《舟发西苔岛》
1717 年，法国巴黎卢浮宫藏

## 52. 对洛可可风格形成起重要推动作用的女性是谁?

是什么样的一位女性,可以在西方艺术史上成为推动一种艺术风格形成的关键人物呢?这位女性就是洛可可艺术风格形成的关键人物——蓬巴杜夫人。她是法国国王路易十五的情妇,是极具影响力的宫廷艺术赞助人和鉴赏家。启蒙运动大思想家伏尔泰是她沙龙聚会的座上宾,她甚至影响到了国家的治理。

这幅《蓬巴杜夫人》是深受夫人喜爱的画家弗朗索瓦·布歇为她创作的。画面中夫人身着绿色华丽绸缎裙,神情怡然地斜倚在坐榻上,精致的妆容与裙服上繁缛的镶边和花饰把她衬托得华贵典雅。她左胸前别着的一枝蔷薇花是她的象征,右手握着一本正在翻看的诗集,身后的书橱和身前洛可可风格的桌下摆满了书籍,彰显着她的博学与修养。据说蓬巴杜夫人死后,被拍卖的书籍超过 3500 册,其中涉及政治、军事、经济的书籍占据了大部分。一只小狗乖巧安静地守在她身边,桌上放着的羽毛笔和未封印的书信,连同地上散落的玫瑰花折射出她娇媚细腻的内心。

布歇先后为蓬巴杜夫人画了 7 幅肖像作品,这是其中最为著名的一幅。布歇降低了整幅作品色彩的饱和度,大面积的中

性灰色调将夫人白皙的皮肤衬托得光彩照人，再加上画面各处精细入微的刻画以及奢华的环境安排，准确反映了洛可可艺术风格的特点，同时也把夫人的美貌、智慧和优雅呈现在作品上。

图 52　布歇　《蓬巴杜夫人》
1756 年，德国慕尼黑老绘画陈列馆藏

## 53. 洛可可时期，售卖画作的商铺是什么样的?

《热尔桑画店》是艺术品商人热尔桑委托好友华托为其商铺做广告而绘制的。我们不仅可以从它的创作背景分析得出那时已经出现了专门售卖画作的私人商铺，还可以从画面本身看到那时贵族购买绘画作品时的情形是怎么样的。

画面中，画廊的墙上挂满了各种绘画作品，画中的具体内容或者作者是谁在这里就显得不那么重要了。左侧两个店员正在将几幅作品打包装箱，看样子应该是已

图 53-1　华托　《热尔桑画店》
1721 年、德国柏林夏洛腾堡宫藏

115

经售出，其中一幅好像还是国王的画像。与此同时，一位身穿粉色绸缎外套的贵妇在一个男人的指引下走入画店，顺便瞥了一眼旁边的作品。右侧另一位优雅的贵妇闲适地倚靠在柜台前打量着店员们为她推荐的商品，从她的肢体动作和店员们的热情招待便可以判断出，她应该是这间画廊的老主顾或者大买家。在她侧后方，一对贵族男女好像正用放大镜观察着一幅作品的细节或者辨别其真伪。

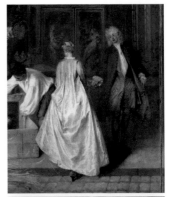

这幅作品的特别之处在于，它真实生动地再现了洛可可时期贵族男女们买卖绘画作品的情景。这一情景也带给我们一些新的信息。虽然绘画作品本身依旧蕴含着画家或者时代赋予它的意义和价值，但它显然已不再仅仅是保存在宫殿或墓室之内供后人铭记历史的史册，或者只是供奉于教堂之中用来膜拜的宗教意象图。绘画作品此时已然拥有了新的属性，它以商品的形式在市场上流通，不仅成为贵族阶层彰显自身艺术品位的私人收藏，也成了他们世俗享乐生活的一部分。

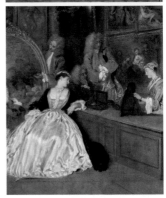

图 53-2　《热尔桑画店》（局部）

## 54. 为什么夏尔丹画中朴素的铜水壶会如此令人感动?

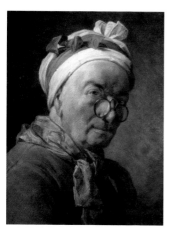

图 54-1 夏尔丹 《自画像》
1771 年、法国巴黎卢浮宫藏

在启蒙主义思想的影响之下，18 世纪的一些画家将与人们日常生活息息相关的物品作为作品的表达主题，让·西梅翁·夏尔丹就是其中之一。在欣赏过那么多华美或寄寓深刻内涵的画作之后，你坐在这样一类作品前会感受到真实与宁静，甚至还会依据它们给予的信息在脑海中勾勒出物品主人的生命轮廓。

《铜水壶》是夏尔丹表现日常之物的静物画代表作。画面中一只很大的铜制水壶犹如一座纪念碑矗立于画面中央，壶身上的油漆斑驳脱落，四条支腿使沉重的壶身显得轻盈。下面一个生锈的水桶似乎被提前摆好准备用来接水，旁边靠墙摆放着一把水舀，另一旁是一个盛水的黑色小瓷罐，从它们身上的凹陷以及表面的斑痕我们就可以看出这些物品已经跟随主人很久，与主人共同经历了生活的打磨，留下了岁月的印记。画面左侧射入的光线给这一平凡的景象带来一种彰显生命力量的光芒。启蒙主义思想家狄德罗曾说："读别人的画，我们需要一双训练过的眼睛，看夏尔丹的画，我只需保持自然给我的眼睛，好好地使用它就够了。"

夏尔丹的静物画没有复杂的构图关

系，也没有华丽的绘画技巧，他以最朴素的内容和方式表现着社会中下层平凡人的生活。他画中的物品已不再仅仅是日常之物，它们受到了夏尔丹的尊重，它们好似拥有生命一样向我们讲述着自己的经历，用自己身体上的痕迹记录着生命的点滴，如同他们的主人在画面之中，讲述着真实的生活。如果说洛可可风格的绘画是为社会上层贵族所作，那么夏尔丹的作品就是为社会中下层平民所作，它昭示着绘画艺术进一步走向民主。平凡的人或平凡的事物应该在绘画中拥有一席之地，这样我们才能通过绘画更好地讲述这个世界的故事。

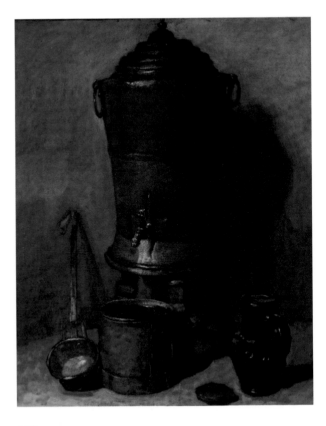

图 54-2　夏尔丹
《铜水壶》
1734 年
法国巴黎卢浮宫藏

# 19 世纪的绘画是什么样的？（一）

## ——新古典主义、浪漫主义绘画

### 55. 新古典主义绘画有什么特点？

新古典主义绘画盛行于 18 世纪末至 19 世纪初，这时欧洲艺术的中心开始由意大利转向法国。诸如雅克·路易·大卫、多米尼克·安格尔等这些法国画家成了新古典主义绘画的核心力量。

与文艺复兴绘画一样，新古典主义绘画依然推崇古希腊、古罗马的古典艺术理念和样式，同时借鉴和继承文艺复兴绘画大师的辉煌艺术成果，画面强调理性、自然、静穆的艺术特点，重视素描关系而非以色彩表现对事物形象进行完善塑造，可以说新古典主义绘画是继文艺复兴绘画之后古典风格的又一次复兴和发展。

新古典主义绘画中的"新"，是与 17 世纪以法国画家普桑为代表的古典主

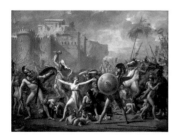

图 55-1 大卫 《萨宾妇女》
1799 年、法国巴黎卢浮宫藏

义绘画相对而言的。之所以"新"，和它的产生背景有直接的关系。新古典主义绘画产生于法国大革命前夕，法国资产阶级重视古典主义风格在当时社会背景下的现实意义，所以古典主义风格的绘画艺术就拥有了反映资产阶级意志的新内容和新价值。我们可以看到很多新古典主义绘画作品的题材内容都与当时的重要事件有关，新古典主义绘画作品在以借古喻今的方式向人们展现崇高、伟大、永恒之美的同时，也向那个时代昭示着新的价值观和时代追求。

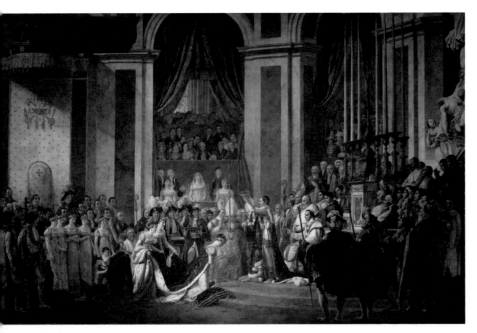

图 55-2　大卫　《拿破仑加冕》
1808—1822 年，法国巴黎凡尔赛宫藏

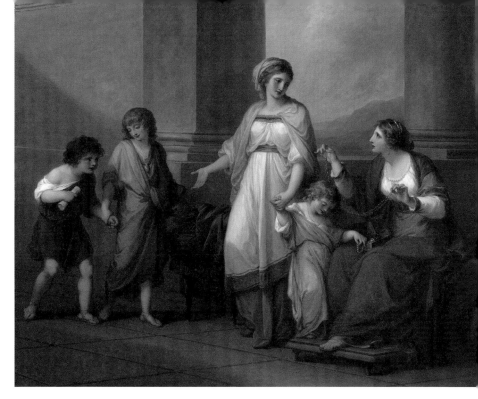

图 56　考夫曼　《科内莉亚将她的孩子视为珍宝》
约 1785 年，美国弗吉尼亚美术馆藏

## 56. 新古典主义绘画如何表现母亲对孩子的教育？

当一个人拥有某种美德时，他就能成为我们效仿和学习的榜样，而绘画则是过去宣扬美德最直观和最生动的艺术形式之一，18 世纪的新古典主义画家们用各自不同的方式表现着这类题材。

英国女画家安吉莉卡·考夫曼是新古典主义画家的代表之一，她在作品《科内

莉亚将她的孩子视为珍宝》中，以古代的故事背景和人物原型描绘了一个体现正确家庭教育观的生动场景。画面右侧一位身着红色裙袍的女子拿出她珍爱的珠宝向站立于画面中央名叫科内莉亚的母亲炫耀着，而科内莉亚却对这种炫耀不以为然，她所做出的回应是骄傲地向那名女子介绍自己的孩子。左边的两个孩子其中一个是提比略，另一个是盖乌斯，他们后来都成长为罗马共和国伟大的政治家，而右边那个更加年幼的孩子似乎对女子的珠宝很感兴趣，不过科内莉亚紧紧握住他的手，似乎要将他牵引回来，无形中已经对孩子的行为作出了回应。作品中母亲科内莉亚被描绘成一位自信、勇敢、克制的母亲，她将教育孩子视为自己的首要责任，在她眼中能够明辨真善美真正含义的孩子才是她的珍宝。这幅作品不仅表现了一位古代母亲的美德，而且在当时社会以这位母亲为原型为人们塑造了一个拥有独立思维、明辨是非的道德典范。

那时与道德训诫相关的新古典主义绘画作品还涉及更为广泛和普遍的内容，包括对婚姻的忠贞、生命的尊重、为国捐躯或父恩子孝等。这类绘画作品没有庄严肃穆的画面形式，也没有激情浪漫的视觉震撼，更没有王室宫廷的"高贵身份"，它们反映的是启蒙运动在道德和精神层面带给那个时代和人们的感召和指引，它推崇理性认知和古代美德，反对盲目地信仰神秘力量和对特权统治的逆来顺受，也为之后艺术观念的转变与社会形态的变革建立了初期的舆论基础。

## 57. 新古典主义画家大卫是怎么表现英雄气概的?

图 57-1　大卫　《自画像》
1794 年，法国巴黎卢浮宫藏

《荷拉斯兄弟的誓言》是新古典主义代表画家雅克·路易·大卫在 1784 年受法国国王路易十六委托创作的，但大卫并没有完全遵从国王的想法和意愿，而是按照自己的政治立场去表现了画面。

这幅作品拥有典型的古典主义绘画特点，例如其中包含源自古罗马的历史故事原型、古希腊雕塑般坚实有力的人物形象、严谨理性的素描造型语言、庄重稳定的古典建筑背景和横向铺展的传统故事叙事方式。但这幅画也有一些新的变化，大卫运用了受卡拉瓦乔影响的光影效果和戏剧化的表现方式，人物刻画和表现也更加趋向真实再现，从而使它源自古典主义传统又与之有所区别。除了画面上的新变化之外，更加体现"新"这一特征的是其直指当下时代变革要求的作品主题。

画面中荷拉斯家族三兄弟在父亲的带领下举起手臂宣誓战斗到底，古罗马式的衣袍和盔甲与兄弟三人坚硬有力的肌肉相互映衬，显示出坚强的决心和强劲的战斗力。父亲举起的三把宝剑象征着对他们寄予的希望和授予的荣誉，另一只手展开的手掌似乎是一个出征的号令，父子四人的站姿犹如古代雕塑般稳固有力，将牺牲个

123

人家庭成就国家未来的英雄气概和历史使命感表现得如史诗般荣耀神圣。画面右边的是兄弟三人的妹妹和妻子，她们表现得无助、担心和哀愁，因为有战斗就会有流血牺牲，这也为画面情境增添了一种悲壮的气氛。

结合五年后爆发的法国大革命，这幅作品既反映了大卫的政治态度，也如同一幅战斗动员宣传海报，使当时的人们在看到这幅作品时，便会被古代英雄自我牺牲的无畏精神所感染，在其中得到参与革命的勇气和力量，这也为这幅典型的新古典主义绘画融入了一股浪漫主义的暗流。

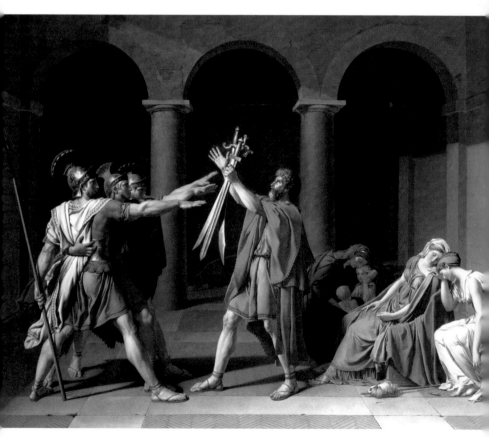

图 57-2　大卫　《荷拉斯兄弟的誓言》、1784 年、法国巴黎卢浮宫藏

## 58. 《马拉之死》描绘了一个什么新闻事件?

法国资产阶级革命爆发后,大卫不仅参与其中,还成为国民大会的议员,主管艺术事务。在革命激进派代表人物保尔•马拉遇刺身亡之后,作为新古典主义绘画旗帜人物的大卫成为以绘画描绘这一事件的第一人选。

在《马拉之死》的画面中,大卫描绘了遇害之后横躺在浴缸里的马拉。马拉健壮匀称的身体如同古代雕塑一般,头上裹着白色浴帽,表情没有展露出死亡的痛苦,更像是在辛苦劳累之后疲惫地睡去。马拉下垂的手臂如同基督下十字架时的姿态,一只手握着为法兰西共和国辩护的笔,另一只手中拿着凶手带给他的假请愿书,胸前致命的伤口清晰可见,身下的白色浴布染上了血迹,刺杀的匕首掉落在地上,冰冷的刀刃和残留的鲜血让我们不寒而栗。浴缸前面的小桌宛如一座纪念碑,上面刻写着"致马拉——大卫",桌面上还放着抚恤信和钱,信的内容大致是马拉写给妻儿的临别遗言。马拉身后空旷的背景似乎暗示着革命事业未来不可预测的走向,同时也将革命者的牺牲渲染得更为悲怆。

从画面内容上看,这幅作品如同一篇新闻报道一样再现了革命者牺牲的现场情

图 58-1 　《马拉之死》（局部）

景，但从作品真正的主题表达上讲，它更像一个纪念和宣言。画面中除了马拉斜倚的身体之外，其他部分都以带有古典艺术样式特征的水平线和垂直线进行描绘和组织，进一步加强了画面的肃穆与庄严之感。写实主义的表现手法也将马拉的革命英雄形象描绘得真实而确切，使其可以永远地镌刻在人们的心中。这幅作品并不是对马拉遇刺事件直接和孤立地陈述，而是以艺术的方式对革命牺牲精神的重塑与升华，以此坚定和鼓舞更多革命志士的意志与战斗决心。

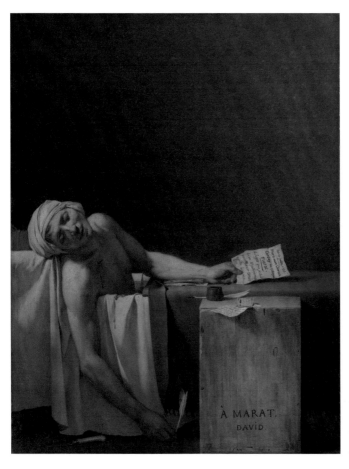

图 58-2　大卫
《马拉之死》
1793 年，比利时
皇家美术博物馆藏

# 59. 安格尔画中的完美形体是什么样的?

图 59-1 安格尔 《自画像》(局部) 1804 年

法国画家多米尼克·安格尔的《大宫女》是新古典主义绘画的代表作品。与大卫不同,安格尔并不是以借古喻今的方式宣扬崇高美德,而是以古典主义艺术的审美样式来描绘世俗内容,从画面构图和人物的身体动作我们就可以看出安格尔对文艺复兴前辈作品的借鉴。

画中一位身姿曼妙的异域女子背对着观众侧躺在床榻上,从棕黄色的皮肤颜色可以看出画中女子并不是典型的欧洲白种人,她的真实身份是一名土耳其裔宫女。具有古希腊女神形象特点的面孔是安格尔有意赋予她的,安格尔一方面是为了彰显自己对古典主义艺术观念的尊崇,另一方面应该是为了顺应那个时代人们对于美的评判标准。她的眼神中透露出一种含蓄内敛的妩媚,头巾、手中的羽毛扇子、右边的烟斗和香炉这些带有异域风情特色的物品也进一步激发着人们对于异国文化的幻想热情。

不过这幅作品在当时也饱受争议,人们认为画中女子的腰部线条过于长,臀部过于肥大,拉长的四肢显得纤弱无力,类似正圆球的乳房看起来也不合常理。这些人体的细节既不符合人体解剖学常识,也

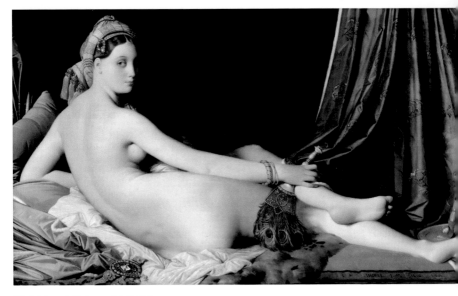

图 59-2　安格尔　《大宫女》
1814 年，法国巴黎卢浮宫藏

不符合古典艺术对于人体比例和造型的理
想化追求。但是在安格尔看来，连绵的曲
线和富有节奏变化的形体起伏才是真正的
优雅，虽然他依旧推崇古典主义的理性美
学观念，但他认为美不应被限制在精神和
信仰之中，更不应被禁锢在非自然的规则
之中，只有追求唯美的形式或者为美而美
才可以寻找到最为纯粹的美。

# 60. 浪漫主义绘画和新古典主义绘画有何不同?

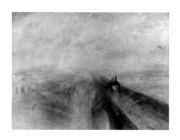

图 60-1  透纳  《西部大铁路》
1844 年、英国伦敦国家美术馆藏

浪漫主义绘画与新古典主义绘画虽然在兴起的时间上略有先后，但它们如同我们内心中同时存在的感性与理性一样，我们可以将它们视作那个时代一对并行的兄弟，而感性和理性也正是区分二者的关键因素。

与新古典主义绘画一样，浪漫主义绘画同样是在资产阶级革命的历史背景下产生和发展的，但它却表现出与新古典主义相对立的艺术观念和表达方式。它强调绘画创作和人的感受要回归内心世界，而非理性分析与思考。现实事件、神话传说、文学作品以及神秘莫测的大自然成为浪漫主义画家的绘画题材及创作灵感的重要来源。以欧仁·德拉克洛瓦、泰奥多尔·热

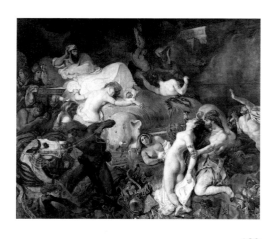

图 60-2  德拉克洛瓦
《萨达纳巴尔之死》
1827—1828 年
法国巴黎卢浮宫藏

里科为代表的浪漫主义画家，他们强调艺术创作的主观性和自我情感的表达，关注人的精神价值和个性解放。他们的绘画作品构图变化丰富，光影色彩对比强烈，笔触奔放洒脱并充满张力，所以画面形式具有浓郁的感情色彩和激动人心的艺术感染力，在"动""静"之间唤起潜藏于我们内心之中的情感世界。

　　在浪漫主义画家的作品中，我们看到的不是古典主义绘画对于理想化完美形式的绝对追求，而是浪漫主义画家从个人主观角度出发对绘画艺术的个性化表达，所以他们的作品带有明确的个人特点，这对于后来西方绘画的发展带来积极的推动作用。

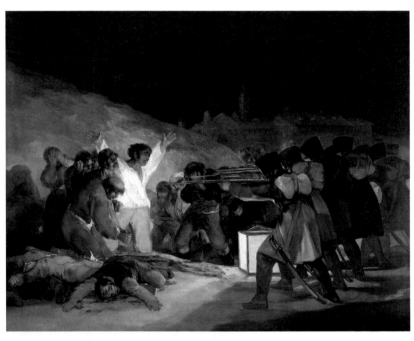

图 60-3　戈雅
《1808 年 5 月 3 日夜枪杀起义者》
1814 年，西班牙马德里普拉多博物馆藏

## 61. 热里科如何在画面中表现轰动社会的船难事件？

法国画家泰奥多尔·热里科是浪漫主义绘画的重要人物，其最为著名的代表作就是《梅杜萨之筏》。

热里科根据 1816 年梅杜萨号遭遇海难的真实事件创作了这幅作品，描绘了一群乘客在大海上呼喊求救的场景。画面中天空乌云密布，汹涌的海浪如同一座座起伏的山峰，人们乘坐的木筏是用木板临时捆扎而成的，由床单制作而成的船帆鼓满海风。木筏上几个已经死去的人凌乱僵硬地躺着。一位老人依然抱着儿子的尸体不愿放弃，他看似平静，但眼神中满是绝望。船头的几个人似乎看到了远处海面上过往的船只，一个相对强壮的人使出全部力量将一个黑人高高托起，为了争取生存下来的希望，那个黑人疯狂地摇动着手中的红布，周围的人也都簇拥过来，伸出手臂极力支撑着他们，这些人用自己的身体合力搭建成一座象征希望的金字塔。

这幅作品的画面极具张力，船帆的造型和人们的身体构成朝向左右方向的两个三角形，一个体现着海风的拉力，另一个体现着人们对于求生的渴望。众多人物形象看似凌乱摆放，实则遵循着由画面中心点向四角延伸开的 X 形设置，强化了画面

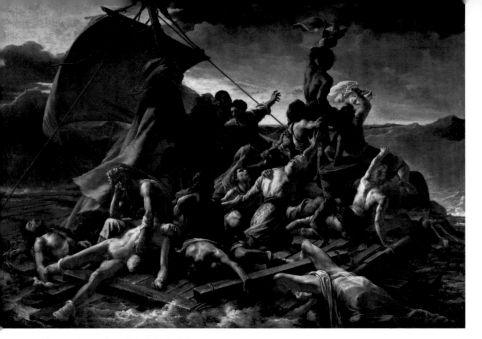

图 61　热里科　《梅杜萨之筏》
1818—1819 年，法国巴黎卢浮宫藏

的不稳定感和现场气氛的不安感。画家热里科对于每个人物的容貌神态和肢体动作都捕捉得极为细致到位，充分表现了在那个情形之下人物各自的心理状态。而强烈的光影明暗对比进一步增强了画面场景的戏剧性效果，使我们在观看画面时仿佛身临其境。

令人欣慰的是，在这个真实的船难事件中，这群落难的乘客最终被人们发现并幸存下来。造成这场灾难的真凶并不仅仅是大自然，还有在海难发生时，为了自己活命独占了仅有的 6 艘救生船，而将这些普通乘客残忍地弃之不顾的船上官员。这场灾难在当时引起了轩然大波，热里科用他的作品展现着遇难者对于生存的渴求，同时从侧面也控诉着灾难背后的黑暗。

# 62. 德拉克洛瓦是如何描绘法国的革命战斗的?

欧仁·德拉克洛瓦被视为浪漫主义绘画的旗帜人物,也被称为"浪漫主义的雄狮",他与热里科一起把浪漫主义绘画推向了顶峰。《自由引导人民》是他的代表作,表现的是法国七月革命中人民与政府军的战斗场景,这幅作品在西方美术史中具有重要的历史价值。

画面中一位头戴弗吉尼亚无边帽、高举旗帜的女性位于画面的中心位置。她健壮的手臂将象征自由、平等、博爱的红白蓝三色旗帜高高举过头顶,另一只手握着上好刺刀的长枪,拥有古典女神雕像特征的面孔转向一侧,望着身后跟随自己冲向前线的人民。她的人物原型就是七月革命的女英雄克拉拉·莱辛。在这里,德拉克洛瓦不只将她描绘成一位领导者,更像是将她塑造成一尊象征追求自由意志的古希腊女神。在她左边,一个学生打扮的少年肩上挂着弹药盒,双手持枪,英勇地向前奔跑冲锋,战斗中他把三色旗插到巴黎圣母院旁的桥头后中枪身亡,这就是少年英雄阿莱尔。在她右边,一个身着代表城市资产阶级服装的男子双手握着双管猎枪已准备好随时投入战斗,这个形象是德拉克洛瓦以自己为原型塑造的,以此表明自己

图 62-1 《自由引导人民》(局部)

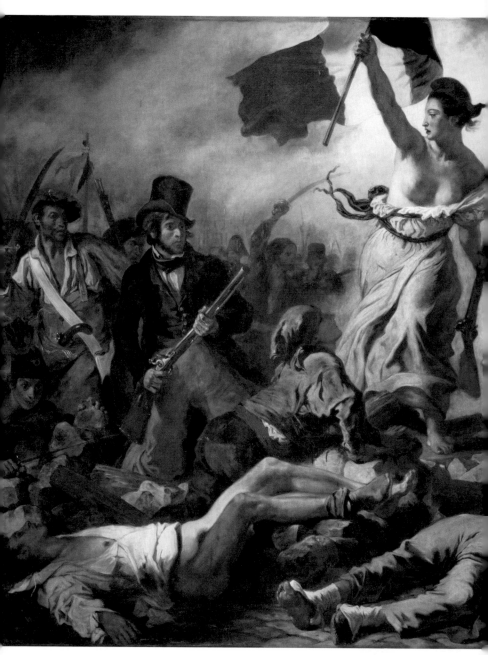

图 62-2 德拉克洛瓦 《自由引导人民》，1830 年，法国巴黎卢浮宫藏

的立场以及对革命的支持。在他身前，一个身受重伤工人打扮的青年抬头仰望着莱辛手中的旗帜，似乎这是他全部的希望。画面左边，身穿水手服的男人手举长刀，目光坚毅，他的身下一个头戴轻便步兵帽的少年一手握着圆石，一手抓着匕首匍匐前进着。画面左下角的尸体是一个在战斗中英勇献身的无名起义者，而在画面右下角的则是政府军的尸体。

画面构图和人物位置关系由一个隐藏的金字塔三角形构成，它给画面带来一种崇高向上的视觉感受，也为这场革命赋予了追求真理的精神价值。这是一场以工人、知识分子、小资产阶级为主力的战斗，画中的每个形象都指代了一个社会阶层。位于金字塔顶的女性象征着自由之光，在她的指引下人民奋起反抗波旁王朝的复辟统治，捍卫法国大革命来之不易的进步成果，同时拉开了欧洲革命的历史序曲。

## 63. 哪位画家以一己之力提升了风景画的地位？

在过去很长的一段时间里，历史画、人物画被视为西方绘画中地位较高的绘画种类，风景画在学院派的评判标准之下，一直无法与前者相提并论。但是一位偏爱描绘大海景色的画家以他的勤奋和执着改变了这种状况，他就是英国浪漫主义绘画、英国学院派绘画的风景画代表画家约瑟夫·马洛德·威廉·透纳。

透纳的绘画之路最早开始于水彩画，可能正是这个原因，他绘制油画时也会大量地使用透明、半透明颜色，形成类似于水彩颜料质地的轻薄透气感。与大海风景相关的主题在透纳的作品中占据了极大的比重。在他的画面中，大海的自然景色永远带给你一种被水汽浸润、雾气缭绕的感觉，似乎绘制作品的时间总是在大雨过后。无论是船只、岩石还是建筑都是湿漉漉的样子，我们甚至能感受到空气中的水分。在雾气的影响下，透纳画中所有事物之间的边界已经不再清晰，画面上跳跃着紫色、蓝色、橘红色、亮黄色等色彩，我们看到的像是由交错掩映的色彩构成的画面，这使透纳的绘画拥有了抽象的意味。

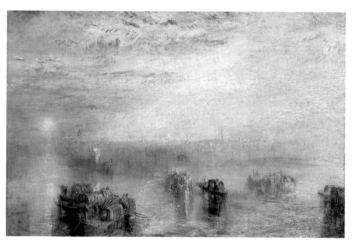

图 63-1 透纳 《临近威尼斯》
1844 年，美国国家美术馆藏

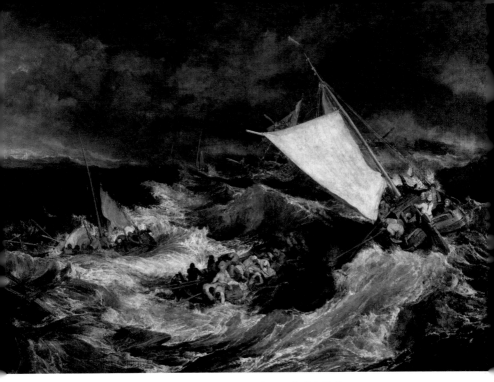

图 63-2　透纳　《海难》，1805 年，英国伦敦泰特美术馆藏

　　透纳还有一些作品描绘的并不是大海的美丽风景，而是通过大海表现自然带给人内心的强烈震撼。有一次，透纳跟随一艘汽船出海，他们在海上遇上了暴风雨，在这个危在旦夕的时刻，他却被大自然显示出的强大威力所吸引。他让船员把自己绑在桅杆上，在现场观察着暴风雨中乌云密布的天空、巨浪翻滚的大海以及此时此刻与大自然做斗争奋力求生自救的人们，而后创作了一幅《海难》。在画面中，他所用的色彩不再恬静怡人，而变得压抑阴沉，笔触也不再平和轻松，而充满动感和力量感，海难现场的震撼情景扑面而来。这幅作品不仅表现出大自然的强大威力，也展现了渺小人类在自然面前所做出的顽强抗争。透纳用浪漫主义的方式表达着自然与人之间既相互依存又矛盾对抗的关系，使风景画不再只是赏心悦目的作品，还将浪漫主义的思想融入其中。

## 64. 善于描绘寂寥之境的浪漫主义风景画家是谁?

　　卡斯帕·大卫·弗里德里希是德国浪漫主义绘画的代表画家。虽然在他的作品中自然风景占据了画面绝大部分的篇幅,人物、事物、建筑等形象只占很小的面积,但我们并不能把他的作品当作一般意义上的风景画去看待,因为他画中的自然风景承载了他的精神世界,而这个精神世界看起来一片寂寥。

　　在弗里德里希的画中,自然风景并没有带给我们美好或者闲适的感受,似乎所有景物都是在一个特定角度被观看的。人的形象往往是背面朝向我们,似乎让我们跟随画中人物的目光眺望远方。画中时常出现的帆船像一座座纪念碑一样孤寂而庄严,教堂的残垣断壁也好像在向人们诉说着古老的故事。在他的画面中,大自然的风景永远是静穆而神秘的,它似乎拥有着诉说历史、时光、生命、信仰的磅礴力量。

　　弗里德里希并没有想通过画面带我们领略大自然的美景,陶醉于诗情画意,而是试图以赋予象征含义的景和物去传达铭刻在内心、流淌在身体之中的民族情感。他成长在一个虔诚的宗教家庭,亲人的相继离去给他的生活蒙上了悲剧色彩,所以他的性格沉静而内省。在他的艺术思想中

图 64-1　弗里德里希
《夜晚的港口》
1818—1820 年
俄罗斯圣彼得堡埃尔米塔什博物馆藏

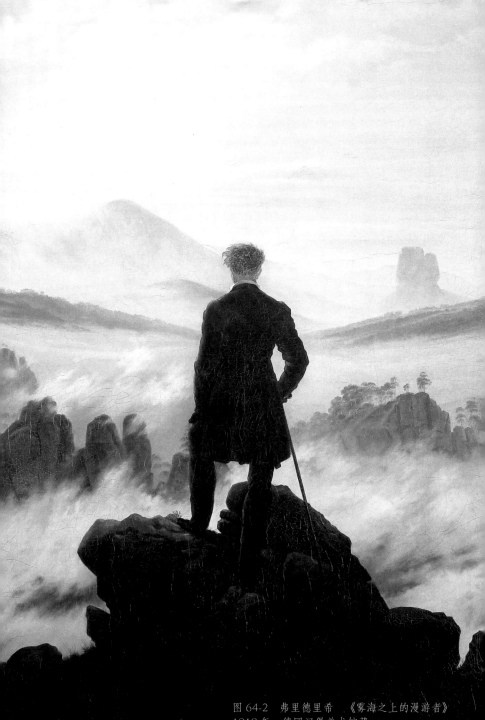

图 64-2　弗里德里希　《雾海之上的漫游者》
1818 年，德国汉堡美术馆藏

不仅包含了沉重的民族情感，同时也拥有浓郁的神秘主义色彩，这些都使得他在画面中给大自然赋予了更为崇高的精神力量。他曾说："当你闭上肉体的眼睛，你就第一次能够用心灵的眼睛观察你的绘画。"我们在他的绘画中看到的是弗里德里希以及德国民族在内心中的沉思，而这种沉思源于他们对历史、宗教和生命等宏大内容所发出的追问。

图 64-3　弗里德里希　《雪中的石堆》，1807 年

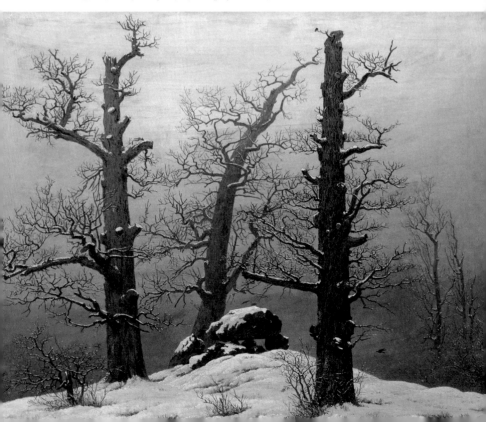

## 65. 难道真的如德拉克洛瓦所言，"绘画已经死亡了"吗？

图 65-1　德拉克洛瓦
《自画像》（局部）
1837 年，法国巴黎卢浮宫藏

1839 年，当德拉克洛瓦第一次看到一幅达盖尔用银版法拍摄的照片，即我们现在称为最早的摄影照片时，感慨地说："从今天起，绘画死亡了！"那么，真的像他所言，绘画死亡了吗？或者说摄影术可以代替绘画吗？

在当时，摄影术这一新兴图像技术的发明，对于人类通过绘画记录和呈现自然的这个传统方式来说确实带来了巨大冲击，在一定程度上甚至是革命性的。但在这里首先要明确的一点是，摄影术是否可以取代绘画或者绘画是否由此死亡，这一问题的核心集中在二者对现实自然的"再现"上。

在 19 世纪之前的西方绘画发展演变过程中，符号象征、理想化呈现、真实呈现这些绘画表现方式在不同时期交替出现，从总体上看是一个从"似像非像"到"确实很像"的过程。但是早期摄影术的出现跨越了这一漫长的过程，立刻实现了绘画一直追求的目标，进而使人对绘画存在的价值产生了危机感。

早期摄影术对于自然的"再现"和绘画中所谈的"再现"概念并不相同。摄影术是通过光学设备对自然直接的影像投

射，是一种不经过加工的"再现"，具有很大的局限性。而绘画之中则包含了文化、思想以及人的感受和想象力，甚至还有人的动作力量在画布上留存的痕迹。自然只是画家创作的原型或者参考，所以绘画的"再现"涉及更多维、更丰富的文化信息。

时至今日，摄影术已不再是最初用来记录和如实显现自然景象的功能性技术手段了，也发展成为一种独立的艺术形式，并且在艺术表现方式上与绘画产生了相互影响和交集，同时动态影像和数字影像进一步拓展和革新着摄影术的艺术样貌。绘画也并没有死亡或被代替，在现代世界中发展出了新的艺术观念和形式，时代的变化和画家在思想认知上的变化为绘画带来了更多需要面对和表达的问题，绘画依然以图像的方式记录着人类及其历史的发展。

图 65-2　德拉克洛瓦，手稿
1839 年

# 19 世纪的绘画是什么样的？（二）

## ——现实主义、印象主义和后印象主义绘画

### 66. 现实主义绘画关注的是什么？

从 19 世纪中期开始，西方人对于自然、社会和人类自身的认识越来越倚重自然科学的研究成果，过去基于宗教、神话等带有神秘主义色彩的认识方式受到了极大冲击。人们越来越关注现实世界中的人以及与之密切相关的生活等内容，在这样的时代背景下，现实主义绘画应运而生。

与过去的时代相比，现实主义画家创作作品的着眼点发生了巨大变化，他们不再推崇崇高的精神信仰、再现宏大的历史情境、塑造理想化的人物造型，或者寄情于神秘的浪漫世界，而是将作品中传达的一切思想内容都紧紧围绕现实中各个阶层的人这一核心展开。人和人的生活被不加美化和修饰地再现在画面中，没有戏剧化

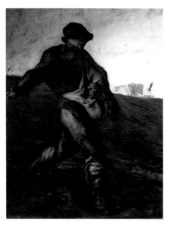

图 66-1 米勒 《播种者》
1850 年，美国波士顿美术博物馆藏

143

地演绎，也没有理想化地再造，我们在画面中看到的就是画家眼中看到的。

　　现实主义画家们开始在作品中赞美大自然、歌颂劳动者、反映平凡人的生活场景，在现场观察和收集作画对象的真实样貌。他们的作品带给观众的视觉体验更像是一种与画中人物和情景面对面的交流。我们在现实主义绘画作品中感受到更多的是朴素与真诚，绘画艺术开始真正地关注现实中的普通人和他们的生活。如果说之前的绘画表现的是存在于人们精神世界的场景，那么现实主义绘画所表现的则是我

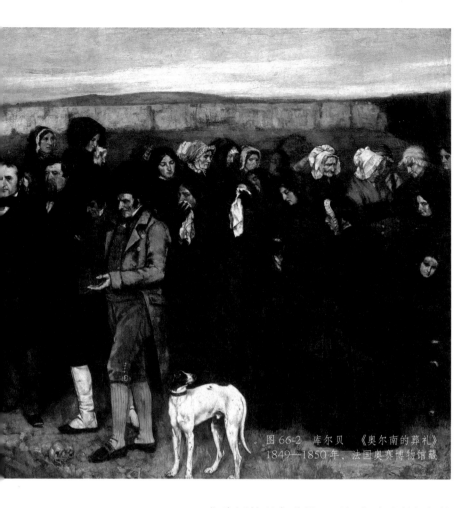

图 66-2　库尔贝　《奥尔南的葬礼》
1849—1850 年，法国奥赛博物馆藏

们生活的现实世界。正如当时现实主义的
宣扬者和评论家朱尔·安托万·卡斯塔那
雷所说："没有必要回顾历史、在传说中
寻找庇护，或是唤起想象的力量。美就在
眼前，而非头脑之中；美在当下，而非过
去；美在真实，而非梦幻。"

现实主义绘画的代表画家有库尔贝、
米勒、杜米埃、萨金特等。

## 67. 库尔贝眼中的现实是怎样的?

在现实生活中,常常会有一些人在某一时刻会引起我们的注意,他们可能是一个背负行装、脚步匆匆的人,一对穿着时尚、甜蜜亲昵的恋人,或者只是,莫名相视后却令你无法忘怀的人,我们似乎可以从这些情景中解读出不同人背后的生活或处境,甚至会有借此创作一幅作品的冲动。这时,我们可以去看看现实主义画家的作品,也许这些作品会给我们带来一些启发。

《碎石工人》是法国现实主义画家古斯塔夫·库尔贝的代表作。画面中两位碎石工人的形象近乎与真人等大,右边戴着草帽的工人正单膝跪地用锤子敲打着大块的石头,另一个工人正把装满碎石的筐子艰难地端举在身前,将它们收集堆放起来,从周围环境我们可以判断出他们的工作地点应该是在郊区户外的道路旁。

从内容上看,画面展现的是一个再寻常不过的工人劳动场景,然而库尔贝对于细节的捕捉和描绘,使人物形象所包含的内在信息都展现在我们眼前。我们可以看到两位工人的衣服十分破旧、质地粗糙,上面有些破洞的地方还没有进行及时修补,磨旧了的皮鞋满是尘土,毫无光泽。左边这个工人看起来还很年轻,他的皮肤还没有被完全晒黑,依然白嫩,从他端起筐子的动作可以看出他

已经使出了全身的力气。而右边这个工人明显饱经生活的沧桑，从黝黑的皮肤可以看出他经常从事户外工作，再从粗大方硬的手部关节可以判断出他从事的工作都是些粗活重活。二人身旁散落着各种劳动工具，远处角落里还放着就地做饭的炊具，他们很有可能是父子，一同外出谋生来补贴家用。

库尔贝把画面处理得朴素而直接，没有丰富鲜艳的色彩，也没有温暖明亮的阳光，我们更无法辨认出二人的长相，他们的面容都隐匿在各自的阴影之中，周围环境中的所有事物都如同他们面对的石块一样冰冷枯燥，远处深色的山坡更像是他们艰辛生活的写照。库尔贝通过画面去表现那个时代现实生活中普通人民的困苦境遇，将普通工人的真实生活呈现在了画面上。

图 67　库尔贝　《碎石工人》，1849 年

## 68. 热衷于描绘农村生活的现实主义画家是谁?

让·弗朗索瓦·米勒是法国著名的现实主义画家，出生在一个贫困的农民家庭，其整个成长过程都浸润在田间地头的农村生活之中。他常常在作品中表现农民形象及其生活场景。通过作品《拾穗者》，我们可以清晰地感受到米勒对于农民和农村生活的那份感情。

作品的情景被设置在一望无际的田野之中，我们甚至能够在画面中感受到大自然中空气的温度与湿度。金色的大地表明此时正值一年中收获的时节。在已经收割完的麦田里，三位农妇正在捡拾着残留的谷物，左边的两位农妇弯着腰将谷物仔细熟练地捡起并收集，其中一人背着手，另一人手扶着膝盖，腰间挎着的布袋已经装满之前的成果。而右边这位农妇唯恐错过任何一颗麦粒，正在低头仔细地扫视

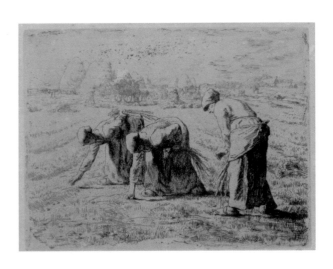

图 68-1　米勒
《拾穗者》（版画）

寻找着。远处田野中堆码好的麦垛像一座座小山一样，旁边一辆马车装载满满，车上车下的男人们正将麦子捆扎成形打算运走。

在当时，麦田的主人允许儿童或妇女在收割的季节拾取麦穗，虽然这样的传统体现出对广大劳动人民的同情，但从另一个角度也反映出贫苦人民生活的艰辛。在米勒看来，绘画已不再只是服务于社会上层阶级、反映他们思想意志和审美趣味的专利，平凡的劳动人民同样值得用绘画去赞美。在米勒的画中，三位农妇的形象犹如古代雕塑一般浑厚有力，但又如同大地的孩子一样朴素而真实。她们身上体现出的勤劳简朴和对每一粒粮食的珍惜，同样是应该被人尊重的美德。平凡劳动人民的形象在米勒的笔下得到了艺术的升华，同时他也以绘画无声地控诉着当时社会分配不公的阶级矛盾，通过他的绘画将现实生活真切地展现在人们眼前。

图 68-2　米勒　《拾穗者》，1857 年，法国巴黎奥赛博物馆藏

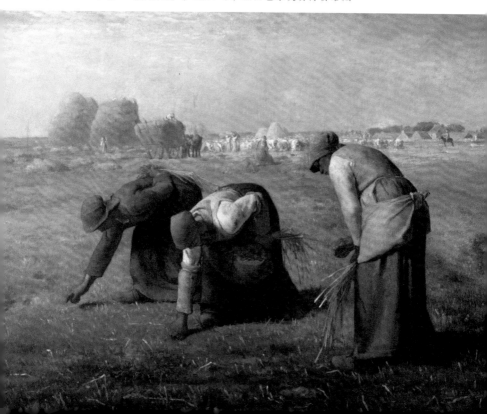

## 69. 和过去的绘画相比，印象主义绘画的特别之处是什么？

印象主义绘画又称"印象派绘画"，狭义上指产生于法国的印象主义绘画流派，广义上指基于绘画方式和绘画理念的革新带来的印象主义美术思潮及其广泛深远的影响。它脱胎于现实主义绘画，但作品的表现手法与传统绘画相去甚远，人不再是印象主义画家的主要关注点，现实主义画家们对于现实生活的记录与表现转换为印象派画家们对光和色的捕捉。由于印象派的绘画表现手法与传统绘画的评价标准背道而驰，所以"印象派"这个名称在当时也包含了几分敌意和戏谑。印象派绘画的代表画家有马奈、莫奈、德加、雷诺阿、毕沙罗等。

图 69-1　莫奈　《日出·印象》
1872 年，法国玛摩丹美术馆藏

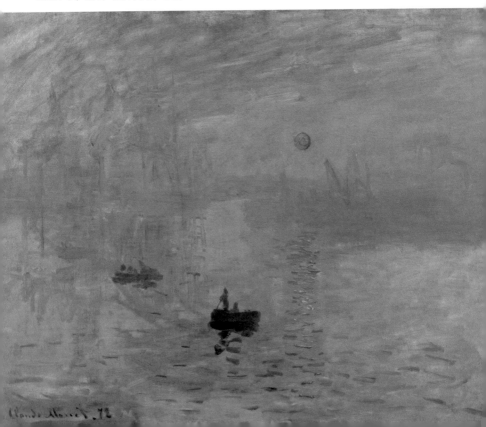

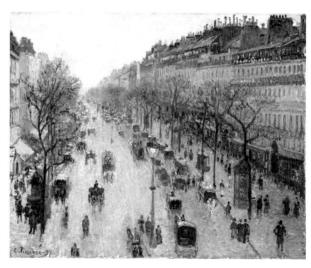

图 69-2　毕沙罗　《在蒙马特大道冬天的早晨》
1897 年，美国纽约大都会艺术博物馆藏

　　相较于之前的画家，印象派的画家描绘对象的方式有所不同，可以简单地概括为"在哪画"和"怎么画"两个方面。

　　首先，印象派的画家们不只是依靠想象力和经验在室内进行创作。他们主张走出画室，把作画地点安排在原野、街道、乡村等，在户外进行现场写生，从而更加直接地感受和观察作画对象，捕捉光影的痕迹。印象派画家常常在巴黎及其周边地区写生，记录着随时代变化而变化的景色，同时也记录着西方现代社会中人们的生活场景，反映人们生存环境和生活方式的改变。

　　其次，虽然从本质上讲，印象派绘画依然是再现真实世界和反映现实生活的绘画，但它不再以素描造型和事物的固有色彩为描绘对象的基础，而是以光线和色彩作为描绘事物的新的绘画基本要素。印象派画家采用明快、鲜艳的色彩和灵活的点状笔触去描绘对象，捕捉在阳光照射下事物色彩转瞬即逝的"印象感受"，将光色瞬间永恒地记录在画布之上。可以说，印象派绘画为西方绘画带来了一种全新的艺术风格。

## 70. 为什么说马奈的《草地上的午餐》具有里程碑意义？

法国画家爱德华·马奈是印象主义绘画的奠基人之一，虽然他并没有参加过印象派的展览，但他在艺术创作上的革新精神深远地影响着其他印象派的画家。他这幅《草地上的午餐》是西方美术史中一幅具有里程碑意义的作品。虽然马奈在作品中描绘了城市中产阶级，但他并不是简单地描绘他们，而是以批判性的视角和新的画面呈现方式激起人们对学院派绘画和中产阶级审美品位的反思。

当我们看到这幅作品时，我们会在其中找到很多之前绘画作品的影子，例如这幅画的构图与乔尔乔内（文艺复兴时期画家）的《田园协奏曲》相似，画中前面三人坐着的姿势是模仿文艺复兴画家伊拉梦迪于 1520 年根据拉斐尔《帕里斯的裁判》而创作的版画中河神的形象，

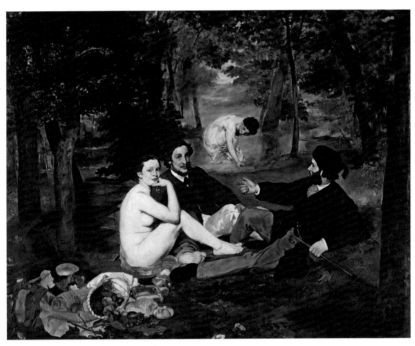

图 70-1　马奈　《草地上的午餐》，1863 年，法国巴黎奥赛博物馆藏

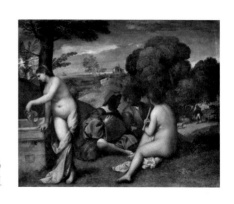

图 70-2　乔尔乔内　《田园协奏曲》
1510—1511 年，法国巴黎卢浮宫藏

背景中沐浴的女人是华托（洛可可时期画家）所作《沐浴者》中人物的翻版。这并不是巧合，而是马奈有意而为之，他以这样一种策略将自己和作品融入漫长的绘画艺术传统中。

这幅画在画面内容和表现手法上呈现了全新的样貌。首先，画中近景的女子赤裸地坐在树林中，而身边两位中产阶层打扮的男人却衣冠楚楚、整洁得体。这在当时官方的沙龙落选展中引起了极大的争议，人们认为一名赤身裸体的女性被设置于一个当代场景中，十分不雅并有伤风俗。再看远处女性沐浴的景象，她好像飘在空中，过大的比例关系完全不符合往常绘画中空间表现的逻辑。背景中的树木和近处的野餐物品也似乎都飘在空中，这些都没有被合理地安排在一个条理清晰的空间关系中。另外画面中所有人物造型都显得比过往的人物绘画扁平，裤子上褶皱的暗面只用一条略显随意的黑线表示，完全不符合学院派绘画所遵循的严谨素描关系。

这个作品的新特点完全是马奈对于当时的学院派审美体系和中产阶级价值观的一种对抗，是一种无法被当时人们接受的离经叛道的行为。但马奈要告诉人们的是，我们不能一味地生活在过去和传统之中，艺术家要在现代世界中找到新题材和新方式。马奈打破了自文艺复兴以来的窗口式的画面视觉效果，其作品中带有厚度的颜料肌理、抽象性质的线条表现、明晰而平面化的画面黑白设置，这些新方式将西方绘画带入了一个全新的时代。

## 71. 马奈画中的 19 世纪现代都市生活是什么样的?

在马奈艺术生涯的末期,他依然在绘画中努力打破传统的束缚。如果说《草地上的午餐》是他对传统的一种挑战,那么这幅《女神游乐厅的吧台》则是彰显与确立了其个人的艺术观念。

在画面的中央位置,一位长相秀美的女招待占据了大部分面积,她修长的双臂撑在吧台上,身前摆着各种美酒与餐食,从她的着装来看这个游乐厅应该是巴黎的一个高级娱乐场所,但她空洞的眼神透露出她内心中的无趣和对周围环境的麻木。然而我们不能把这幅作品当作一幅肖像画去欣赏,因为女招待只是作品直观的实景,更为丰富的内容隐藏在她身后的镜子中。这面镜子反射了女招待身处的游乐厅内的大部分景象,我们可以将其视为与现实相对应的幻象。那里人头攒动,喧闹华丽,明亮的光线来自大厅内璀璨的玻璃吊灯,这种充满活力的场景反映出那个时代巴黎光鲜多彩的夜生活,是典型的现代都市生活写照。在镜子右侧,我们可以看到女招待的背影以及她正在和一位头戴礼帽的男人交谈着。镜子中的景象不仅展现出 19 世纪现代都市生活的活力与欢乐,也在其中隐藏了女招待的另一种生活和身份,她内心中的空虚与两面性反映出在这种生活中人性的分裂与孤独。

在这幅作品中,马奈消除了传统绘画中故事情节发展线索的单一性和完整性,以平行呈现的方式将此时与彼时、眼前与背后的内容信息并置在一起,

从而使画面在时间和空间的表达上拥有一种自相矛盾又同时存在的效果。同时这幅作品显示着马奈在绘画上的想象力不再局限于对文学和历史的依赖，他通过对现实生活的观察，寻找到了更多的启发与可能性。他的创作理念深刻影响着印象主义和后印象主义画家，并以其勇敢和前卫的探索精神在西方美术史中赢得了人们的尊重。

图 71　马奈　《女神游乐厅的吧台》
1881—1882 年，英国伦敦大学科陶德美术学院藏

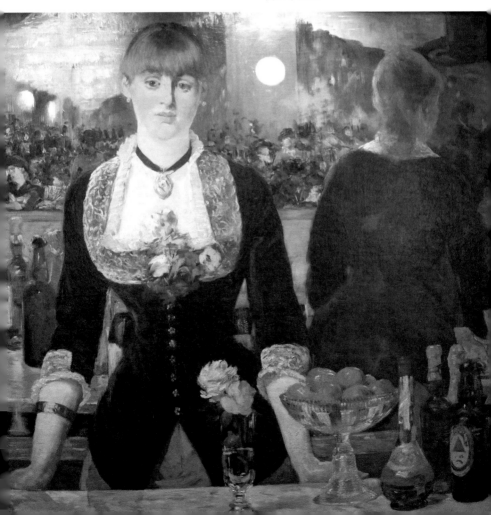

## 72. 德加画中的芭蕾舞演员有何特别之处？

与其他的印象派画家不同，法国画家埃德加·德加接受过巴黎艺术学院的正规训练，早期还十分推崇安格尔（新古典主义画家）的艺术，其作品也具有现实主义的特点。但是在 1865 年之后，他的作品从绘画技法到创作观念都具有印象派绘画的典型特征。

大多情况下，当我们欣赏一幅作品时，如果画面是一个舞台，那我们的观赏角度一定位于观众席里的中心位置，其中人物和场景展现出的状态也一定是最理想的。但是德加的作品却不同，他带给我们的观赏角度具有出乎意料的随机性，其中的人物形象也呈现出不加修饰的自然状态。我们从德加偏爱的芭蕾舞演员题材来了解德加的绘画。

德加这些作品中的芭蕾舞演员大多不在演出的舞台上，而是在后台休息室、练功房或者酒吧，甚至在一些作品中她们周围的场景已经变得梦幻且无法辨别，只留下描绘画面所需的色彩或者线条。德加仿佛就是她们中的一员，随时随地在她们身边记录着她们的一举一动。而这些芭蕾舞演员的形象也不再是人们印象中翩翩起舞展现优美舞姿的样子，她们可能正在练着

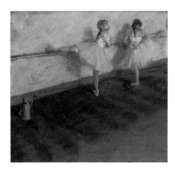

图 72-1　德加
《在酒吧练习的舞者》
1877 年，美国纽约大都会艺术博物馆藏

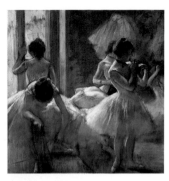

图 72-2　德加　《舞者》
1884—1885 年，法国巴黎奥赛博物馆藏

156

基本功、拉伸、休息，又或是正在整理服装准备登台。她们丝毫没有被德加的存在所打扰，毫无遮掩地展现出她们真实自然的一面。德加也没有全景式地完整表现每个舞者的身体以及场景全貌，画面构图往往是从特定的角度出发，只截取其中一部分，这样一来，我们便会如同近距离观察一样，更加关注舞者形象本身及其表现出的情绪状态。

德加这些作品描绘的并不是舞台上程式化的芭蕾舞演员，而是一个个现代生活中生动鲜活的人物形象，他用一种"窥视"或者不经意间观看的方式，记录着这些舞者在舞台之下自然随性的一面，记录着她们日常生活的点滴痕迹。

图 72-3 德加 《彩排》，1874 年

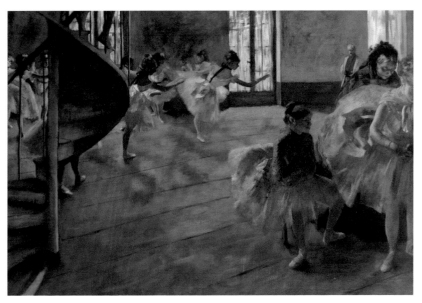

## 73. 莫奈为什么要不停重复地画同一个主题？

对于很多人来说，谈起印象派绘画就一定会想到法国画家克劳德·莫奈，他不仅是印象派绘画的代表人物，也是法国最重要的画家之一。莫奈一生创作了 2000 余幅作品，其中很多作品我们都非常熟悉，例如《日出·印象》《干草垛》《睡莲》等。但是，当我们全面浏览他的作品时，你是否注意到这样一个细节：某个地点的场景会反复出现在他的画面中。那么他为什么要这样做呢？

莫奈有一系列描绘鲁昂大教堂的作品。在 1892 年到 1893 年期间，他一共画了 28 幅，为了避免周围环境的影响，他的创作地点前后一共调换了 3 次。而且莫奈不是 1 次只画 1 幅，最多的时候他会同时画 14 幅，常常来回奔走于多幅作品之间。当看到这些作品时，我们会发现构图和选取的角度近乎相似甚至相同，而差别最大的则是画面中的色彩和色调。

其实在这 28 幅作品中，莫奈并不是要描绘这座教堂的外形或者赋予它更多的意义，而是在与时间赛跑，追逐不同光线下教堂表面呈现出的不同色彩，从而记录下同一事物在不同的时间点和不同光照作用下带来的视觉光色感受。同时欣赏这些作品就会发现，莫奈几乎记录了所有时刻在不同光线效果下的教堂印象。在他忙于完成不同的画面时，变幻不定的光线与色彩似乎变得具有生命且确切可见。它们时而变成金黄色，时而变成玫瑰色，时而又变成蓝色，每次观察都会带给莫奈不同的感官体验，进而在画面中迅速捕捉着它们不同的样子。莫奈眼中的世界与过去的画家或者其他人是完全不同的，在他的眼中，似乎一切事物都是由光线和色彩组成的，而他要做的就是把它们准确地记录下来。他以相同的方式创作了大量美妙的作品，用一生游走在他的光色世界之中，为我们带来无尽的斑斓与梦幻。

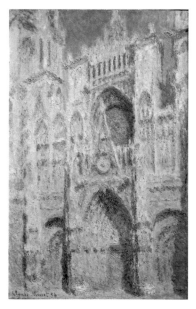

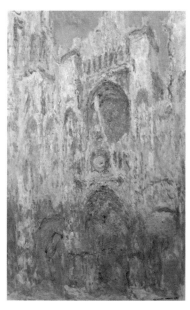

图 73-1　莫奈　《充沛日光下的鲁
昂大教堂》、1892 年

图 73-2　莫奈　《鲁昂大教堂》
1892—1894 年

图 73-3　莫奈　《鲁昂大教堂》
1893 年

图 73-4　莫奈　《鲁昂大教堂外墙和
阿尔巴尼塔》、1894 年

## 74. 雷诺阿如何在画面中表现快乐的日常生活？

法国画家奥古斯特·雷诺阿是印象派画家中的一位重要成员。他的作品具有色彩明亮、笔触轻快、光感十足的特点，题材上多表现现代生活中的人物、风景和日常生活场景，这些内容总是带给我们快乐、美好、温情的感受，令人们赏心悦目、轻松愉悦，似乎在他眼中只有美好的生活和美丽的人物。《船上的午宴》就是其中具有代表性的一幅。

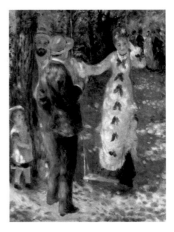

图 74-1　雷诺阿　《秋千》
1876 年，法国巴黎奥赛博物馆藏

画面描绘了一群衣着漂亮得体的朋友来到乡村餐馆聚会的日常休闲场景。这个餐馆位于塞纳河中的一座小岛上，特别受泛舟爱好者的青睐，而这种假日聚会也非常符合巴黎人的生活情调。画面前景是一张铺着洁白桌布的餐桌，上面摆放的各种美酒和各类水果表明这是一场惬意轻松的聚餐。画面中人物的年龄和社会身份不尽相同，但此刻聚会时闲适愉悦的心情是相同的。近处的几个年轻男女衣着光鲜亮丽，可以看出他们应该家境殷实，过着无忧无虑的生活。左下角的女孩正�’嘴逗着小狗，而对面的男孩似乎被她的这一举动吸引，深情地望着她。另外两个年轻男女应该是一对情侣，他们用情意绵绵的眼神相互望着对方。最左侧那个头戴草帽依靠着栏杆

的男人据说是这家餐馆的老板，从他的动作和表情可以看出，他对自己的生意还是很满意的。远景中的人们衣着优雅得体，他们三三两两聚在一起交谈着。人群身后的青翠植物相互掩映，在阳光照耀下远处河面上的帆船闪烁着暖白的亮光。

　　在画中，温暖斑驳的阳光洒在人们身上，雷诺阿用轻松自如的笔触勾勒着他们的形象，以甜美鲜艳的色彩衬托着他们愉悦的心情。雷诺阿敏锐地捕捉到每个人沉浸在快乐生活时的状态，使整个画面都洋溢着轻松惬意的气息，我们在观赏作品的同时，似乎也跟随着画面融入其中。雷诺阿的画面总是那么明媚，充满暖意，他用作品记录着人们快乐的生活，也将这份美好带给了我们。

图 74-2　雷诺阿　《船上的午宴》，1880—1881 年

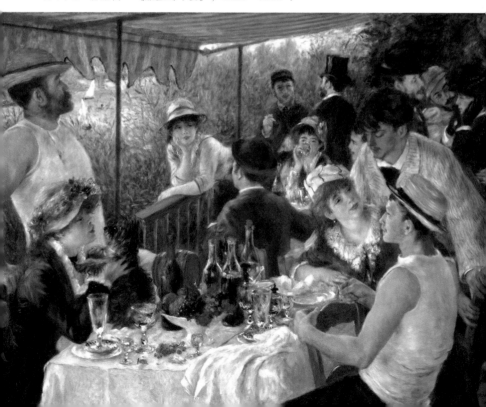

## 75. 印象派时期，最著名的商业广告画家是谁？

印象派时期，有一个画家的绘画作品可以说独具一格，令人印象深刻，他就是法国画家亨利·德·图卢兹·劳特雷克。他在作品中常以流畅直率的线条勾勒画面，并以稀释后轻薄透明的颜料涂抹颜色，画面带有明显的平面特点。他画中的人物形象被描绘得夸张怪诞，表情和动作千姿百态且古怪幽默，甚至有时人物脸上的颜色会略显诡异，这也成为劳特雷克典型的画面符号语言。

图 75-1 劳特雷克
《在红磨坊：舞蹈》
1890 年，美国费城美术馆藏

劳特雷克在商业广告画领域取得了巨大成就，并成为近代海报设计的先驱人物。《红磨坊与拉·古留小姐》可以说是他商业广告画中最为成功的一幅，不仅为甲方雇主带来不错的商业效果，也让他在商业广告界获得了巨大的声誉。"红磨坊"是巴黎当时一个知名的娱乐场所，而拉·古留则是里面最为当红的演艺明星，这幅作品就是红磨坊为了吸引更多顾客而定制的。作品采用彩色石版画技术，由于受到日本浮世绘艺术的影响，劳特雷克只选择了明亮且对比明确的色彩，并配以率性的线条勾画出特点鲜明的人物形象，使作品传达的信息极为浅显易懂，同时其中的情景气氛也极富感染力。画面带有显著的平

面性特点，除了在舞池中间翩翩起舞的拉·古留，前景和背景中的人物形象都是以剪影的方式处理的，营造出众星捧月的画面效果。前面这位头戴高礼帽的男子被描绘得十分有趣，虽然他的表情似乎对此感到不屑，但他的双手却既像随着音乐节奏舞动，又像是试图遮住眼睛，无论他表面如何掩饰，内心早已融入这个氛围之中。

　　另外，这幅广告画还有一个重要特点，那就是劳特雷克把带有说明或吸引作用的文字完美地融合进画面中。这些文字不仅醒目，而且还充满设计感，文字很好地与图像配合，二者不孤立存在。我们在今天很多时尚杂志的封面上也可以看到类似的设计手法，可见劳特雷克的商业广告画风格所具有的开创性及深远影响。

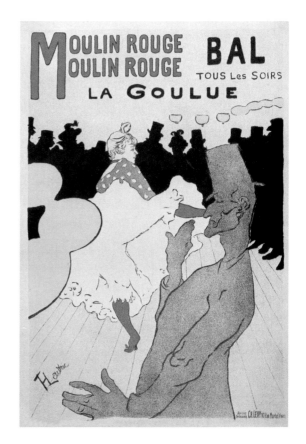

图 75-2　劳特雷克
《红磨坊与拉·古留小姐》
1891 年

## 76. 卡萨特描绘母子生活的画作为什么如此打动人心?

女性画家在西方绘画史中扮演了重要的角色,她们以自身独特的视角和方式从另一个角度推动着绘画艺术的发展。美国女画家玛丽·卡萨特是印象派绘画中具有代表性的一位,也是那个时代美国最为重要的画家之一。

描绘母子日常生活情景是卡萨特作品的主要题材。这幅《沐浴》是她的代表作之一。画面中一位穿着彩色条纹长裙的母亲坐在地毯上,一只手抱着满脸稚气、胖乎乎的女儿,另一只手正轻柔地洗着她的脚丫。女儿身上围着的浴巾干净而柔软,旁边还放着随时用来添加温水的水壶,从这些细节可以看出这位母亲对孩子无微不至的关怀,而此时的小女孩很可能像所有孩子一样正用脚在水盆里玩耍。卡萨特对于画面细节的描绘极为细腻准确,在母亲的脸上我们看到的是耐心与温柔,从她的动作能够感受到她的娴熟与从容,母女二人都把视线投向水盆,不被旁边任何事情所打扰。

这是一个再平凡不过的母子日常生活场景,但对于每位母亲以及我们每个人来说又一定是印象深刻的。在我们的成长记忆中肯定会有与此相类似的片段,每当想起时依然会回忆起当时母亲带给我们的温暖。卡萨特描绘的母子生活场景没有绚丽的色彩,也有没有庄重的形式,更没有为它赋予激荡人心的戏剧情节,画面中的一切都显得那么平实而自然。卡萨特在日常生活中细心体会着感动人心的母子温情画面,用她的作品向我们展现其中平和与宁静的氛围。她在以绘画记录这些动人情景的同时,也赞美着每个母亲的爱与付出。

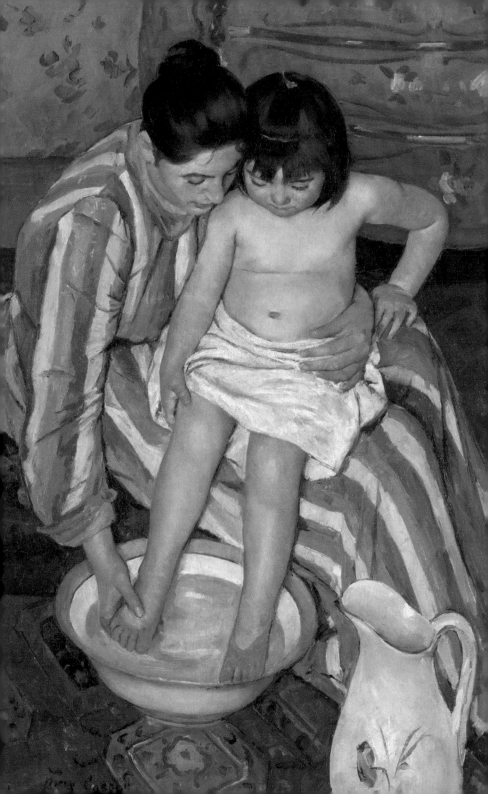

## 77. 点彩派作品中的点是随便点的吗?

点彩派,也称"新印象主义",是继印象派之后在法国出现的另一种绘画流派,其代表画家是乔治·修拉和保罗·西涅克。点彩派与印象派最大的区别在于,点彩派画家进一步将光学和色彩学的科学理论和实验成果运用到绘画创作中,并依据特有的技法与法则进行作画,这不仅是点彩派绘画最为显著的艺术特点,也是它对西方绘画发展所做出的重要贡献。

当我们看到点彩派的绘画作品时,除了充满光感、色彩和谐的画面效果之外,最吸引我们眼球的可能就是画布上密密麻麻、均匀分布的色彩小点了。这些色点在画面中交错颤动,它们的位置排列不仅形成了事物的轮廓形象,也构成了我们最后感受到的颜色。画家作画时会选择与太阳光线相对应的7种原色,即红、橙、黄、绿、蓝、靛、紫,使用与色点大小相适应的画笔,沾着这些颜色不经调和地直接点绘在画布上。

与其他绘画作品不同,我们在点彩派的画面上看到的很多颜色并不是画家在调色盘上预先调和好的,而是直接将颜料相互交错地点在画布上。我们在欣赏时眼睛会通过自觉的视觉调和看到新的色彩。比

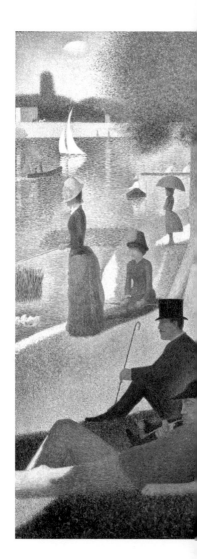

图 77-1　修拉　《大碗岛的星期天下午》
1884—1886 年、美国芝加哥艺术博物馆藏

如粉色由白色点和红色点组成，绿色由黄色点和蓝色点组成，橙色由黄色点和红色点组成，等等，这种方法也被称为"色彩分割法"。这种技法不仅增加了色彩的光感，也最大化地保证了色彩纯度和透明性，使画面的色彩既和谐又不失鲜艳。我们在观看画面时要保持一定的距离，靠得太近可能只能看到密密麻麻的色点。

点彩派绘画是对科学光色理论较为理性纯粹的绘画艺术实践探索，虽然它的存在时间并不长，但是它对现代绘画产生了较为深远的影响，例如20世纪中期的欧普艺术在色彩表现上就是受到了点彩派的启发。

图 77-2　修拉
《阿斯尼埃尔的沐浴》
1884 年，英国伦敦国家
美术馆藏

图 77-3　西涅克
《马赛港的景色》
1905—1906 年
美国纽约大都会艺术
博物馆藏

## 78. 后印象派和印象派是一脉相承的吗?

20世纪早期,人们用"后印象主义"这个词来描述和指代印象主义之后的先锋派绘画艺术,人们也称它为"后印象派",代表画家有塞尚、凡·高、高更等。后印象派是西方现代主义绘画的第一个绘画流派,直接影响了之后诸如象征主义、立体主义、野兽派、表现主义等绘画流派,它的出现彻底改变了西方绘画艺术的面貌。

印象派和后印象派,二者在名称表述上只有一字之差,甚至有时我们会误以为它们存在前后继承的关系,然而在绘画创作的艺术观念上两派的画家们拥有着完全不同的立场和目的。

虽然印象派画家狂热地在画面中追求对光线和色彩的表现,也创造出了独具特色的绘画方式,但是他们依旧没有从再现自然世界这一传统绘画观念中解放出来,和过去的画家一样都是在画面中画出客观世界真实的样子,所以说印象派绘画依然是在传统绘画的道路上继续前行,只是画面的表现方式有所不同。而后印象派绘画相较于之前的绘画来说,在艺术观念上的转变则是具有革命性的特征。后印象派画家更在乎他自己眼中所看到的世界景象,更热衷于表达自身主观的情感和感受,客

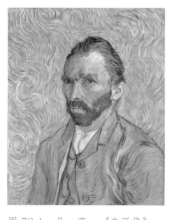

图 78-1 凡·高 《自画像》
1889年、法国巴黎奥赛博物馆藏

169

观物象只是他们在画面中表达个人认知和内心感受的载体。后印象派画家会从不同的角度出发，运用不同的表现方式在画面中阐释他们对于绘画艺术本身的理解。

在之前的绘画作品中，画面画了什么、想要表达什么我们可能会一目了然，但是从后印象派开始，我们在画面中看到的可能只是图像本身，而图像背后更深刻的内容可能才是画家真正要表现的。后印象派绘画为西方绘画提出了"为什么画"和"怎样画"这样两个新的问题，西方绘画也由此走上了一条全新的发展道路。

图 78-2　高更　《自画像》
1893 年，法国巴黎奥赛博物馆藏

图 78-3　塞尚　《自画像》，1881 年

## 79. 你真的了解凡·高的《星月夜》吗？

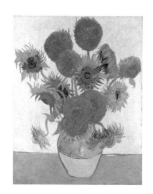

图 79-1 凡·高
《花瓶里的十四朵向日葵》
1889 年

荷兰画家文森特·凡·高是后印象派绘画的代表画家之一。对于喜欢西方现代绘画的人们来说，凡·高的名字可以说再熟悉不过了，他作品中极具辨识度的绘画风格是他标志性的个人符号。凡·高为了既爱又恨的艺术挚友高更割下一只耳朵的惊人行为，也让我们从绘画之外的角度，认识了一个以极致方式表达个人感受的凡·高。

提起凡·高，我们一定就会想到他的《向日葵》。在他的笔下，向日葵如同热烈的太阳一样散发着光芒，刻刀般的笔触似乎试图在画布上雕刻它们，而不是画出来，浓厚的颜料让人感觉随时都会从画面上滑落下来，纯粹而充满情感的色彩则表达着他对于生命的热爱。然而，当凡·高面对一片浩瀚的星空时，他又会带给我们一个怎样的世界？

《星月夜》是他的另一幅代表作。整幅作品由蓝色、深绿色和明黄色组成，在很小的局部点缀了一些红色，流动的笔触线条展现出凡·高一如既往的风格，同时也将整个画面联动在一起。在画面中，深远广阔的夜空如同波涛一般涌动回转，远方绵延起伏的山脉好像跟随着它的流动运转融入其中。天空中的星星和月亮此时不像我们平日所看到的那样宁静清冷、点点闪烁，而是如同一盏盏巨大的明灯照耀着天空，光晕扩散的同时又相互挤压着。前

景中，一棵高耸的大树犹如一座人类理想之中的通天塔直插云霄，在它下面是人们生活的低矮房屋，从房屋的窗户里透出的隐约火光与夜空中的星光、月光交相呼应。

在这幅画中，我们看到的不单是凡·高对于夜空风景的描绘，还是他眼中广博浩瀚、流转涌动的宇宙，人们生存于其中，显得渺小微弱但充满勃勃生机。凡·高在他的画中描绘着心中理想而朴素的美妙世界。

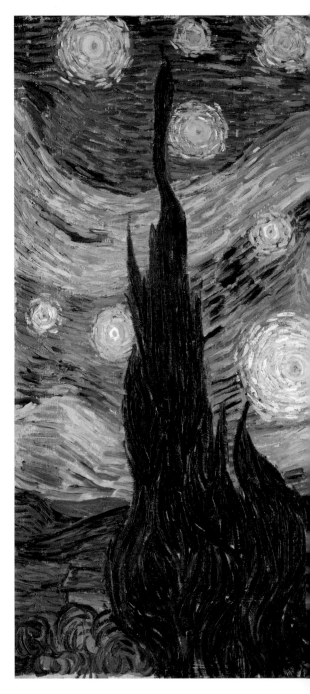

图79-2　凡·高　《星月夜》1889年，美国纽约现代艺术博物馆藏

## 80. 高更在《我们从哪里来？我们是什么？我们往哪里去？》中画出答案了吗？

法国画家保罗·高更是后印象派的另一位重要代表画家，他与凡·高一样反感现代先进文明，为了寻找一个乌托邦式的理想世界，他曾到充满原始气息的南太平洋塔希提岛生活。在那里，他创作了这幅《我们从哪里来？我们是什么？我们往哪里去？》。在画面中，我们看不到娴熟绘画技能的展示，更看不到一个明显的故事线索，画面展现的是高更以自己的呈现方式试图回答作品名称中提出的 3 个问题。

图 80-1 高更 《我们从哪里来？我们是什么？我们往哪里去？》
1897 年，美国波士顿美术馆藏

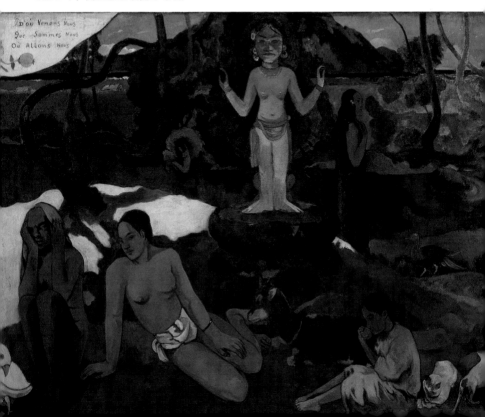

画面从右至左分别描绘了幼年、青年、老年三个生命阶段。画面最右侧的婴儿代表着生命的诞生初期，中间的人物形象为塔希提的夏娃正在摘下果实，象征着人类的生存与发展阶段，左侧深色皮肤的老妇人则代表人生的末期，高更将对于人类文明源头的追问隐藏在一些带有象征寓意的图像之中。比如在画面左侧的那尊神像是塔希提神祇希那、爪哇佛像和复活节巨石像的混合体，它的双腿以正侧面的角度呈现并向两边分开，这一特点让我们将其与古埃及绘画和雕塑中的正面律艺术原则联系在一起。左上角金色区域内的标题和签名则令人想到拜占庭艺术和文艺复兴早期的圣像画，另外那个老妇人的形象原型

来自高更在巴黎人种博物馆所看到的秘鲁木乃伊。

　　高更主张追问人类存在的源头，以及寻找艺术和文明更新活力的源泉，认为我们不应停留和局限于已经建立的传统之中，而要将视野投向更为古老和原始的文明。在那里，人更加自然天真，人与宇宙万物之间也更和谐共融。画面中那些皮肤黝黑、面容真诚、体格健壮的人们，就拥有着人类最初善良、乐观、淳朴的品质，这不仅是人类生命最佳的状态，也是艺术和文明发展获得生机的能量源泉。在高更看来，文明的源头之地才是人类真正要去往的方向，我们曾经出生在那里，在那里生存和发展过，有一天我们还会回到那里，这便是他给出的答案。

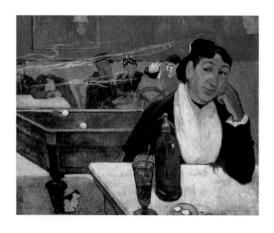

图 80-2　高更
《阿尔勒夜间咖啡馆》
1888 年，俄罗斯普希金美术馆藏

## 81. 塞尚的静物画为什么看起来和过去的静物画不太一样?

后印象派绘画除了强调画家在作品中表达个人主观情感或感受以外,另一个重要特点就是通过画面来研究和展现个人独特的绘画艺术观念。法国画家保罗·塞尚就是具有代表性的一位。

塞尚并不像自文艺复兴以来的画家那样,将绘画视作观看和再现客观世界的一个窗口,而是把它看成一个研究纯粹艺术语言的载体。用通俗的语言打个比方,就是过去的画家致力于通过不同风格的语言

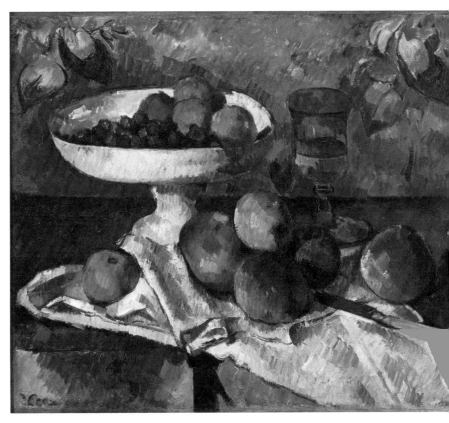

图 81  塞尚  《玻璃杯和苹果的静物画》、1880 年

来传达思想，而塞尚则是在研究语言本身。

　　以往的绘画作品，无论画的是静物还是其他内容，画面中的空间景深效果都会让我们如同看到一个真实的情景。但当我们看到塞尚这幅《玻璃杯和苹果的静物画》时，却有了不一样的感觉。画面中，果盘前面的边缘与后面的边缘一样清晰锐利，平铺的白色衬布本来应该拥有很强的空间纵深感，但在这里却如同一个白色的三角形平面，果盘里和桌布上的两组水果都被塑造得一样坚实有力。而右侧餐刀的出现，更重要的意图是为了与果盘基座和衬布左侧边缘相连的斜线形成平衡关系。本应该处于阴影之中的玻璃高脚杯和远处背景中的花卉图案，此时也极力地冲向前景。虽然在桌子的水平面和前端的垂直面之间有一条划分转折的线条，但那块白色衬布并不想服从这一空间变化，继续倔强地顺着它平面的延伸方向铺展开。桌子远端的水平边缘线同样清晰可见，进一步将整个画面和所有物体的三维逻辑关系压缩在近乎二维的平面空间之中。

　　画面中的线条、色彩、明暗色块以及与之相应的有力笔触，在这幅画中逃脱了以往追求模拟真实空间效果的目标，成为作品中具有独立艺术价值的单纯内容。塞尚也将画家从模仿和再现自然的工作中解放出来，成为探索和研究纯粹艺术观念的独立个体。绘画本质上所具有的抽象性也进一步展现于我们眼前。

# 20 世纪至今的绘画是什么样的？

## ——现代主义、后现代主义和当代绘画

### 82. 现代主义绘画指的是哪些类型的绘画作品？

在 20 世纪初期至中期的西方现代主义绘画时期，画家们对于绘画到底要表达什么的思考变得更为纯粹和丰富多样。在这几十年的时间里出现了数量众多的绘画流派，其中包括表现主义、野兽派、立体主义、超现实主义、抽象主义、象征主义等，西方绘画呈现出精彩纷呈的发展态势。

从艺术观念上分，这些绘画流派大致可以分为这样一些类型：表现主义绘画注重对画家内心情感感受的表达；野兽派绘画注重对色彩本身独立表现的表达；立体主义绘画注重对空间和时间的表达；超现实主义绘画注重对潜意识、梦境和生命的表达；抽象主义绘画是在自然可见形象之

图 82-1　马蒂斯　《艺术家的妻子的肖像》，1913 年，俄罗斯圣彼得堡埃尔米塔什博物馆藏

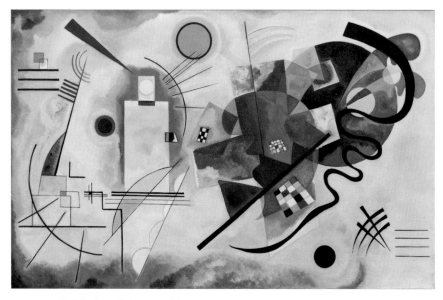

图 82-2 康定斯基 《黄·红·蓝》
1925 年，法国巴黎现代艺术博物馆藏

外，用线条、色彩、形状等元素对世界本质样貌进行重新呈现；象征主义绘画是在图像符号与内容表达上进行新的探索。还有一些画家则是沿用传统的写实主义绘画手法表现着现代的生活。

　　这里对于现代主义绘画作品类型的总结也许不够详尽，但是从中足以见得这个时期西方绘画发展呈现出的多样性，以及众多画家在艺术创作上所取得的卓越成就。如果想要对这一时期的现代主义绘画做更为全面和准确的了解，我们需要由点及面地进行更为深入的学习和梳理。

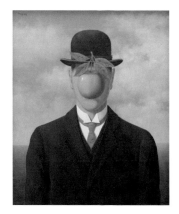

图 82-3 马格利特 《伟大的战争》
1964 年

# 83. 蒙克在作品中"呐喊"着什么？

挪威画家爱德华·蒙克是象征主义绘画的代表画家，但他的作品也具有明确的表现主义绘画特点。他曾在日记中写道："一天晚上我沿着小路漫步……路的一边是城市，另一边在我的下方是峡湾。我又累又病，停下脚步朝峡湾那一边眺望，太阳正落山，云被染得红红的，像血一样。我感到一声巨大无比的呐喊在自然中回响。"这便是《呐喊》这幅作品最初的灵感。

19世纪末，西方世界发生着巨大的变化，人们认为，共和政体和工业化一方面带来了政治变革与社会进步，但另一方面也带来了无所节制和道德崩坏的前兆。在文化上也呈现出二元性的分裂状态，这些精神和现实层面中的动荡给那个时代的

图 83-1　蒙克　《月光》
1895 年，挪威国家美术馆藏

人们带来了心理上的空前冲击。人们在物质化的世界面前，过去的信仰和追求在此时似乎无处安放，人类身上的原始情感与物质现实的对抗转换为内心深处的挣扎。高更逃离了嘈杂的现代生活，在原始的塔希提岛上用绘画追问"我们从哪里来？我们是什么？我们往哪里去？"，而蒙克则在《呐喊》中表达着自己对现实世界的焦虑与恐惧。

　　血红的天空、飘荡的云彩、旋转混沌的大地与河流、怪诞的空间和置于未知危险中的小船营造出一幅世界末日的情景，前景中的人物在歇斯底里地呐喊着。绘画在此刻不再表达"美"，而是表达蒙克内心的情绪。蒙克的呐喊不仅释放着他自己的压抑情绪，同时也震撼和警醒着那个时代的人们。

右／图 83-2　蒙克　《呐喊》，1893 年

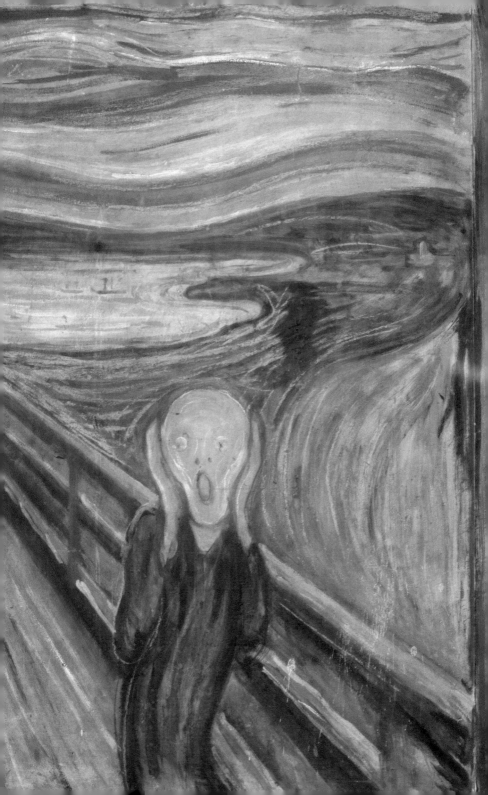

## 84. 野兽派的作品真的"野兽"吗？

野兽派也称"野兽主义"，是 20 世纪出现的第一个重要的绘画流派。凡·高和高更的作品对这一画派的形成产生了极大的影响。

1905 年，以法国画家亨利·马蒂斯为首的反对学院派绘画的画家在巴黎的秋季沙龙展上展出了他们的作品。展览中，这些作品上的色彩鲜艳而强烈，如同刚从颜料管中挤出来就直接涂抹在画布上，笔触直率奔放、无所顾忌，画面中的形象和色彩不再受到透视空间秩序的限制，交替冲撞地映入人们的眼帘，画面具有强烈的装饰效果，拥有极强的视觉冲击力。在展览现场，当一位评论家看到展厅中一件接近文艺复兴时期多纳泰罗风格的青铜雕塑时，便脱口而出："看，野兽里的多纳泰罗。"他将展览中的其余作品形容为"野兽"，"野兽派"便由此得名。

但是，野兽派的作品真的像那位评论家所形容的是"野兽"吗？

以马蒂斯这幅《室内的年轻女孩》为例，如果我们用写实主义绘画的标准来评判这幅作品，那么它将会一无是处。画面看起来似乎潦草无序，勾画人物和背景的笔触如同随意而为的速写痕迹，画面中的色彩也没有准确地附着在物象表面。传统绘画中的光影明暗变化以及由它形成的空间纵深感也不复存在，所有事物之间的位置关系没有形成合理的三维空间

秩序。但以上这些并不是马蒂斯以及其他野兽派画家所关注和试图呈现的，他们希望将色彩从再现自然、模仿自然的过程中解放出来，作为独立的内容在画布上进行自由表达。在画面中，这些连续并置的颜色通过它们之间的互补色关系形成了新的视觉效果，而画中事物的形状此时只是给色彩提供了一个框架或者位置。另外，纯粹和极致的颜色涂抹也给画家的创作过程带来一种愉悦、单纯的享受。

虽然野兽派绘画只流行了三四年的时间，但它将西方绘画中对色彩运用的探索带到了全新的高度，对后来的绘画艺术发展产生了深远的影响。

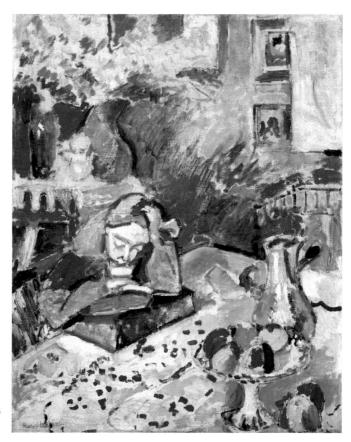

图 84　马蒂斯
《室内的年轻女孩》
1906 年

## 85. 这不都是平面的吗，为什么称它为"立体主义"？

立体主义是 20 世纪出现的第二个重要绘画风格，由西班牙画家巴勃罗·鲁伊兹·毕加索和法国画家乔治·勃拉克二人建立。当我们看到两位画家的作品时，会发现画面几乎都是平面的形状，这和"立体"又有什么关系呢？

毕加索在《亚维农少女》中描绘了五个裸体女性形象，无论是画面背景还是前面的人物形象都以几何化的平面形状呈现。我们在画面中感受不到空间景深效果，所有形象就像一些纸片拼接并置在一起一样，甚至有些人物的身体形状和旁边的形状出现了穿插和连接的关系。而其中几个女性形象更加令人不解，最左边女人的脸呈现出古埃及壁画正面律的特点，右下角那个女人的脸是正面朝向我们的，但她的身体却是背面的，而且和上面那个女人的脸部形象看起来都很像非洲面具，脸上诡异的阴影和扭曲的五官令人感到不安。整幅画面如同在破碎的镜子中看到的景象，既分离又有一定的连续性。

如果说我们在毕加索的画面中还可以辨识出形象，那么在勃拉克的画中这种"辨识形象"的尝试就会变得更为困难。我们一起来看看勃拉克的《男人和吉他》。相比之下，勃拉克对于形象的打破与再造显得更为纯粹和彻底。如果不是作品名称的提示，我们很难将这张画面与一个人和一把吉他联系在一起。在这幅画中，形象以被直线切割的平面几何形状表示，而且一些大的形状还被继续切割为更

图 85-1　毕加索　《亚维农少女》
1907 年，美国纽约现代艺术博物馆藏

多小的形状，背景中的一些形状与主体形状产生了更为复杂的交错关系。我们几乎无法轻松地得到任何明确具体的画面形象，只能通过联想辨识出画中有一个正面坐着的男人，头朝向左侧，抱着一把吉他。

立体主义绘画并不像传统绘画那样，通过使用透视、光影明暗、外形描绘等方法在画面中模拟出现实事物的三维立体形象，而是通过分解和切割的方法将形象平面化的碎片在画面中进行重组，进而得到新的画面关系和结构。在立体主义画家的观念中，传统绘画的单一观察角度不能完整地呈现形象的全部样貌，所以立体主义画家选择从多个角度进行观察，并以平面化的形状将观察所得记录下来，再将这些形状以并置、穿插的方法重新组织在一起，得到一个二维平面的画面。所以，立体主义画家表现的"立体"是认识上的、多方位的，而非单一角度的静态观察所得。

图 85-2　勃拉克
《男人和吉他》
1912 年，美国纽约
现代艺术博物馆藏

## 86. 毕加索最重要的作品之一《格尔尼卡》是一幅什么样的画?

《格尔尼卡》是西班牙画家巴勃罗·鲁伊兹·毕加索一幅重要的作品。想必人们在看到这幅画时,都会有"其中到底画了什么、要表达什么"的疑问。如果想要找出答案,我们就要从作品的创作背景谈起。

1937年4月26日,法西斯德国的战斗机轰炸了西班牙小镇格尔尼卡,建筑物被夷为平地,平民死伤无数,战争给人们内心带来了巨大的创伤和痛苦。这一事件深深地触动了毕加索,进而绘制了这幅作品。在这幅作品中,毕加索运用了象征主义、立体主义、超现实主义的多元手法,画面之中充斥着恐惧、死亡、哀号、痛苦的气氛。观者虽然在初看画面时无法清晰知晓其中想表达的含义,也无法明确识别其中的形象,但画面的气氛带来的心理感受却直观而强烈。

毕加索给画面中的每个形象都赋予了象征含义。那个出现在黑暗中的公牛代表野蛮和暴力;下面怀中抱着婴儿哀号的女人,让我们想起了轰炸中的惨烈景象;下方一个战死的士兵手中还握着一把断剑,这一形象往往让人联想起战士英勇抵抗的场面;中间一匹伸展脖子垂死嘶鸣的马代表着人民的挣扎;最右侧,一个人高举双臂、仰天惊呼,这个形象可以让我们与戈雅《1808年5月3日夜枪杀起义者》(图60-3,见130页)中的人物形象联系在一起。而他左侧的一个女人正用绝望的目光望

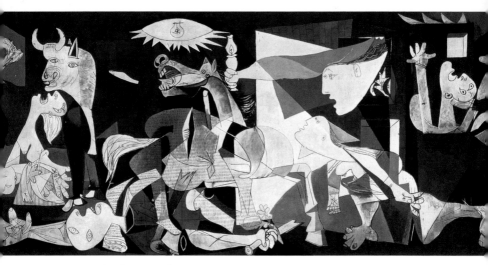

图 86　毕加索　《格尔尼卡》，1937 年
西班牙索菲亚王后国家艺术中心博物馆藏

向她手中的明灯，这盏明灯如同可以照亮黑暗的光明之灯，处于顶端。而下面一个女人正拖着受伤的身体，朝着光明的方向艰难爬行。在明灯的旁边，一只灯泡如同巨大的眼睛一样，惊恐地观望着一切。

整幅作品的构图分布看似随意而凌乱，但其实有序且有章可循。画面没有运用过多的色彩进行表现，主要由单纯的黑白灰颜色构成。画面中的形象如同用剪纸拼贴的方法组织在一起。在画面的中间部分，我们经由堆叠的各种形象和一些线条的指引，可以识别出一个巨大的三角形。三角形的腰线一直延伸到画面下方的左右角落，中轴线正好处于画面中央，形成一个稳定的平衡关系。从画面的布局方式就可以看出，毕加索在绘制作品时继承了文艺复兴古典绘画的样式特点，如果将其中这些剪贴式的形象替换成写实形象，那么这幅作品一定会呈现出一幅古代历史题材绘画的样貌。

从这幅作品我们可以看出，毕加索在探索前卫绘画艺术的同时，并没有忽视现实世界在他内心感受上的映射，他用他的绘画控诉着法西斯的暴行，表现了战争带给人们的痛苦。

## 87. 杜尚如何在画中描绘连续的动作过程？

当提起法国艺术家马塞尔·杜尚时，我们很可能会想到他那件用倒置的小便池为素材创作的装置作品《泉》，这件作品给艺术界带来极大震动的同时，也让人们产生"到底什么才是艺术"的思考。但在此之前，他在绘画领域的前卫探索就已经展现出现代主义先锋艺术家的特质，这幅《下楼梯的裸女：第2号》就是其中一幅具有代表性的作品。

《下楼梯的裸女：第2号》和其他立体主义作品有共同的特点，同样将线与平面图形作为画面的基本元素，对物象的观察与认知也不再是静态和稳定的。只不过杜尚在这幅作品中对立体主义观念的阐释拥有个人独特的视角。当我们初见这幅作品时可能会认为，画面似乎是由无数片类似木板一样的长条形状按照某种秩序拼组起来的图像，其中的秩序好像还体现了某种形态的连续性。但是仅凭对画面的直观感受，我们还无法完整地解读出其中的全部信息，这时作品名称便给我们提供了重要的线索。

我们先看"裸女"二字，在它的描述指引下，一个身材修长、躯干挺直、低着头略显忧郁的人体形象在我们视觉经验的组织下逐渐浮现出来。她位于画面右侧，面部被阴影笼罩，但好像不是只有她自己，在她身后似乎跟随着很多人影。再看"下楼梯"三个字，这是对一个具体动作过程的描述，这时之前对于画面形象的疑惑便有了头绪，这位裸女身后的人影正是她下楼梯过程中不同时刻的定格影

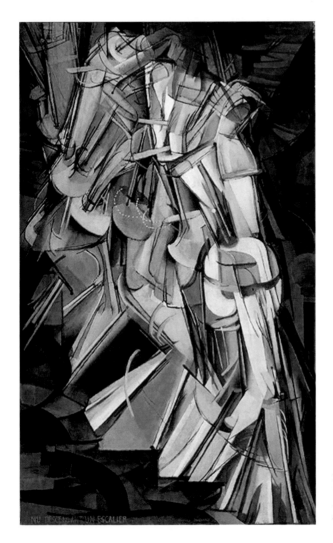

图 87 杜尚
《下楼梯的裸
女：第 2 号》
1912 年，美国
费城艺术博物
馆藏

像，如果你有一定的摄影基础，你肯定会联想到"闪光同步"拍摄技术捕捉到的动态画面。杜尚以他的方式将时间概念以图像的形式呈现出来，画面记录的不是一个静止的形象，而是对人物运动过程的完整呈现。他的艺术观念丰富了立体主义的内涵，也为我们认识世界提供了新的角度。

## 88. 夏加尔的《我和村庄》表现的是幻想还是真实？

马克·夏加尔是俄国的现代主义时期代表画家，《我和村庄》是他初到巴黎的成名作。

画面主体部分由一个绿色的人脸和一头奶牛头部的侧面组成，他们眼神中透出老朋友般的熟悉与默契，四目相对地交流着。在奶牛的脸上，一个农妇正在挤牛奶，这是夏加尔对故乡生活的清晰记忆。在画面右上方，一个农民正扛着镰刀

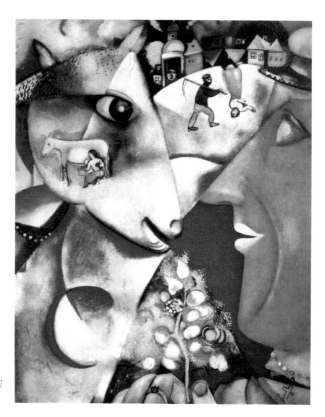

图 88　夏加尔
《我和村庄》
1911 年，美国纽约
现代艺术博物馆藏

走在路上，倒立的女子好像给他指着方向，远处散布着俄罗斯风格的教堂和乡村房屋，教堂圆顶上的十字架与绿色人物脖子上的十字架交相呼应，象征着人与信仰之间的紧密联系。画面下方是一棵花繁叶茂的大树，下面的三角形和大树结合起来共同象征着生命力的稳固。画面被几条长线切割成不同形状的几何平面，一大一小的圆形如同地球和月亮一样如影随形，象征着夏加尔与故乡村庄之间虽有距离但又相互吸引的纽带关系。

夏加尔将这些图像与色彩交错并置在画面中，如同彩色玻璃万花筒一般如梦如幻，他以梦境般的幻想画面表达着他对家乡的思念，也表达着对朴素价值观、单纯信仰的尊崇。立体主义的画面形式是表达梦境般幻想画面的绝佳选择，将各种碎片化的抽象信息组织在一起形成一个似曾相识但又有些许陌生的语境。

夏加尔的艺术表达方式是现代的，但他在作品中寄托的情感却是返璞归真的。也许在每个人的脑海中都会储藏着几个时而就会浮现出来的幻想情境，那种既梦幻又真实的感受，在某一时刻甚至会让我们无法准确地判断它们与现实之间的界线。夏加尔曾说："很多人都说我的画是诗的、幻想的、错误的。其实相反，我的绘画是写实的。"这里他所言的"写实"不是通过画面对视觉世界的再现描绘，而是在画面中编织内心世界的幻想和美好期许。

## 89. 达利如何描绘他的潜意识梦境?

弗洛伊德的精神分析心理学理论影响着超现实主义画家的艺术创作,弗洛伊德认为受压抑、不可见的潜意识世界是驱使人类行为发生的基础,而梦境中的无秩序意念就是潜意识世界的显现。超现实主义画家试图展现这一不可见世界的奇特样貌,萨尔瓦多·达利便是他们之中的杰出代表。

在这幅《记忆的永恒》中,远处的天空、沙滩、海洋、山脉还有阳光为我们营造了一个空荡寂寥的梦境空间,各种怪诞又毫无关联的物体以随意的状态散落在其中。首先进入我们视线的是那 3 个怪诞奇特的钟表和 1 个没有变

图 89 达利
《记忆的永恒》
1931 年,美国纽约
现代艺术博物馆藏

形的橙色钟表。据说其创作灵感源自达利在晚餐中偶然看见的柔软的奶酪，钟表的指针指向不同的时刻，时间似乎还在运转，但钟表的形状已经发生了改变，其中一只钟表松垮地搭在干枯惨白的树枝上，这让我们想到时间流逝和死亡带来的无奈。而左下方那个布满蚂蚁的橙色钟表则与达利的童年记忆有关。他在小的时候曾收留过一只受伤的蝙蝠，一天他看到那只蝙蝠被一群蚂蚁残忍啃食的景象，从此他的潜意识中便留下了挥之不去的童年阴影。时间虽已流逝，但记忆依旧清晰，朝下扣着的钟表似乎表明达利试图忘记那段回忆，但那些可恶的蚂蚁却又把他拉回记忆中的恐怖情境。画面中令人更为不解的是那个平躺在沙滩上如同软体生物一样的形象，它有着人的眼睛、睫毛、鼻子和舌头，但外形像鱼又像马，闭着眼沉睡在自己的梦境之中，这一由混杂结构组成的奇怪物体让我们无法判断眼前的状况。海岸边那块巨大的平台，又给这个梦境画面留下了无从解释的信息。

正如作品的画面内容，我们对它的解读也是无序和零散的，我们没有必要去找出其中任何故事线索，因为它本来就是这个样子。达利跟随着他潜意识梦境的指引，如实记录着其中的景象，向我们展现着那里超越现实存在的真实。

## 90. 蒙德里安眼中的世界是什么样的?

当我们看到荷兰画家皮埃特·蒙德里安的作品时，务必要放弃从中读取形象、故事、主题等这些尝试，因为这会将你引向相反的方向。蒙德里安试图通过画面向人们展现世界存在的另外一种样貌。

我们以他这幅《红黄蓝构图》为例。蒙德里安对这个世界的描述是完全抽象和几何化的，他认为世界和宇宙存在于某一个数学结构之中，这一结构既是世界构成的内在形态，也是其本质形象。在他的作

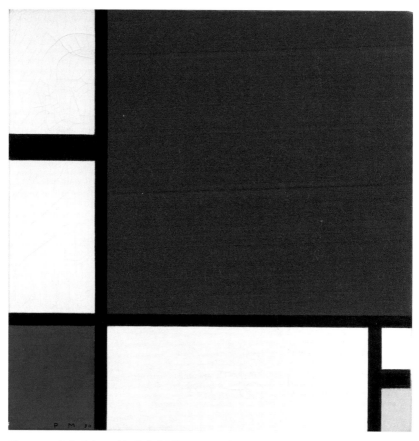

图 90-1 蒙德里安 《红黄蓝构图》、1930 年

品中，色彩只有红、黄、蓝、黑、白5种，形状只有方形，线条只有直线，它们被按照一定的数学比例设定成不同的宽窄、长度和面积，再以一定的秩序组合成不同的位置关系，这就是蒙德里安认识观念中世界的样子。

我们并不清楚他画面中的比例和秩序源于什么，也许是特定的数学计算公式，也许是理性带来的对完美的偏执，但在我看来就是他所追求的和谐。他作品中的任何线条、形状、色彩都不能被改变或移动，因为一旦进行这样的尝试，画面中原有的和谐将被打破，最后只能再

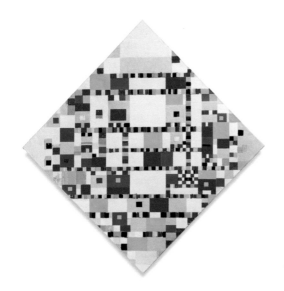

图 90-2　蒙德里安　《胜利》
荷兰海牙市立博物馆藏

一次进入对和谐关系的寻找过程。我们还会发现，画面边缘的所有形状、色彩和线条的边界都是不完整的，都会延伸到画面边框之外，所以我们看到的也许只是更广大和谐结构中的一个局部。蒙德里安认识之中的世界是无限延伸的，我们无法判断它的边界，而他的每件作品又只是这个广阔世界的局部，但是其中已经蕴含着这个世界存在的本质真理，这和古典时期人们希望通过哲学认识世界本质的努力是一脉相承的。

## 91. 弗里达是如何将人生经历融合进绘画的?

墨西哥女画家弗里达·卡罗在 18 岁的时候经历了一次严重的车祸,全身多处粉碎性骨折,一根汽车钢制扶手穿透了她的腹部,割开了她的卵巢,导致她终身不能生育。事故之后一个多月里,她只能躺在一个固定身体的盒子里进行治疗,虽然奇迹般地活了下来,但她一生中先后进行了 30 多次手术,后遗症带来的痛苦是常人无法想象的。在《破碎的脊柱》中,弗里达以自画像的方式向我们讲述着自己身体所承受的伤痛,固定身体的模具时刻伴随着她,满脸的泪水与身上的钉子暗示着无处不在的疼痛与内心的无助。在裂开的身体中我们可以看到古希腊神庙的立柱像脊柱一样支撑着身体,虽然破碎,但她想告诉人们艺术是支撑她活下去的坚实信仰,而远处的自然风景是在表明她心中期望的那片广阔天地。

她与另一位画家里韦拉的婚姻是其人生的另一个痛苦。虽然他们也曾拥有过幸福与甜蜜,但里韦拉在感情上的放荡不羁以及二人的情感疏离给她心灵的创伤不亚于身体遭受的痛苦,他们最终离婚。《两个弗里达》就创作于他们离婚之时,画面左边是身着维多利亚时期服装的弗里达,

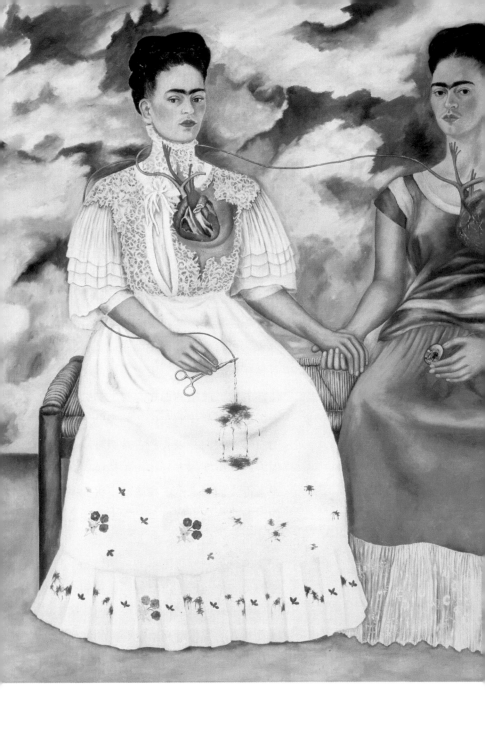

代表失去丈夫的她；右边是有着墨西哥风格打扮的弗里达，手中还拿着丈夫童年时期的袖珍肖像，代表曾经被丈夫爱着的她。两个弗里达的心脏裸露在外面，通过一条血管相连，由此完成一个循环，将彼此连接在一起。她们手牵着手，似乎是在彼此爱护着。画面用超现实主义的表现手法描绘了弗里达心中自己的两种形象和两种心理状态，既表达着她对两个自我的审视，也表达着她对于丈夫的难以割舍，心中的矛盾与痛苦显露无遗。

如果从弗里达在身体和情感上所遭受的痛苦与创伤来说，她似乎是一个没有得到上天眷顾的女画家，然而正是这种人生经历给她的绘画作品带来了真切而震撼人心的力量。绘画不仅仅是她的人生追求，更是她生命体验的外化显现，她将二者融合成一个整体，不可分割。

图 91　弗里达　《两个弗里达》
1939 年，墨西哥城国家美术学院
现代艺术博物馆藏

## 92. 格兰特·伍德笔下的普通美国人有何特别之处?

在 20 世纪初期，美国的绘画艺术并没有呈现出像欧洲那样一边倒的先锋特点，一些画家仍然沿用具象写实的表现手法描绘与传统、品德相关的内容，格兰特·伍德《美国哥特式》就是其中的代表作。

这幅作品显然具有欧洲北方文艺复兴绘画的样式特点以及工整细致的画面效果。背景中，以正面角度示人的房屋被表现得极为平整并充满几何感，三角形的屋顶显示出古典艺术所拥有的庄重与稳定，房屋上方那扇尖顶窗户马上会让我们想起中世纪哥特式教堂巨大的玻璃窗，它向我们表明这栋房屋及其主人对传统信仰的尊崇。在画面的前景中，一男一女两个人物同样以正面角度面对我们，格兰特·伍德似乎想要将他们与我们之间的距离尽可能地拉近，所以只表现了二人的半身肖像。很可能是第一次给画家当模特，这让他们感到有些紧张和局促，脸上几乎没有表情，身体姿态也显得僵直呆板。从男人手中的干草叉可以看出他是一位农夫，黑色的西装外套显示出他对画家到来的重视，而里面的牛仔背带裤则反映出这幅作品以及画中人物的美国文化背景。我们不清楚他与身边的这位女性是父女关系还是夫妻关系，但是女人身上的棕红色印花围裙正好与那扇尖顶窗户中的窗帘遥相呼应，可见她是一位恪守勤劳律己传统美德的女性，将精心照料家庭视为自己的本职责任，我们从明亮的窗户和门廊前那些呵护有加的花草就可以看出这一点。然而也许是被什么事情吸引或者是保护家庭的本能，她的眼神警惕地望向一侧，似乎随时要确保不会有任何麻烦发生。

这幅作品没有传达任何与现代性相关的内容，更无法让我们把画中人物与印象中美国人的形象联系在一起，作品中那些横平竖直的线条、正面面对我们的形象和人物克制内敛的状态都显示出古典艺术样式的典型特点，也许格兰特·伍德就是想通这种方式去捕捉和展现深藏在美国人本质之中人们并不熟悉的一面。

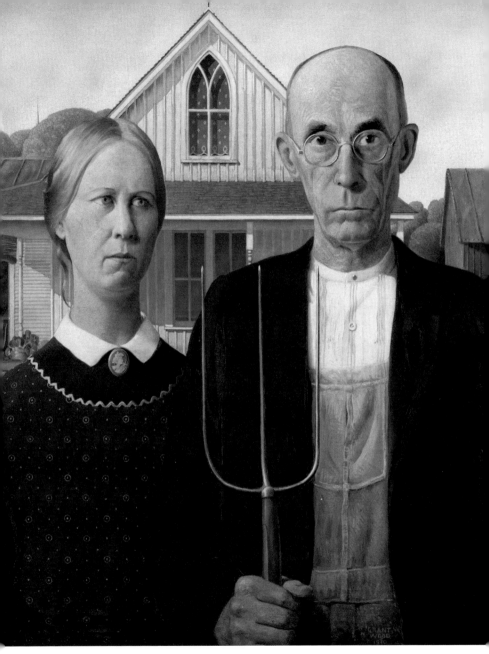

图 92　格兰特·伍德　《美国哥特式》，1930 年

## 93. 霍普的画以怎样特别的方式表现都市人的孤独感？

第二次世界大战之后，西方艺术的中心由欧洲转向了美国。这时期有一位受人们关注的美国画家爱德华·霍普，他与同时期的其他艺术家不同，他的作品并没有展现出令人耳目一新的前卫特点，而是以传统的写实绘画手法去描绘美国现代都市中人们的生活状态，他的作品风格被称为"都市现实主义"。

在霍普这幅《夜游者》中，位于街角的酒吧在深夜依然灯火通明，灯光甚至照亮了外面的街道和建筑，干净的街道上一个人也没

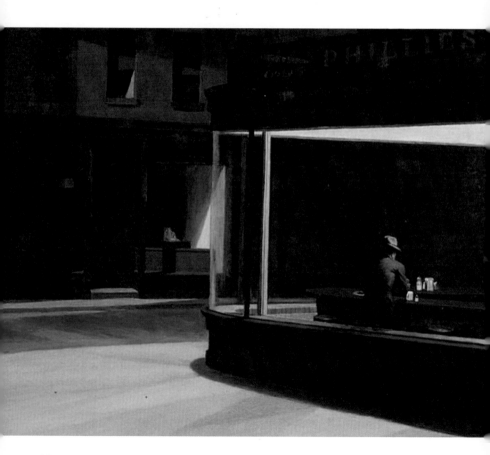

有，建筑物的窗户和大门都是漆黑一片，平直的轮廓线也使整个环境显得格外压抑而空旷，甚至还让我们感觉到一丝不安。透过酒吧硕大而通透的玻璃窗，我们能清楚地看到屋内的陈设以及几位衣着得体的顾客。夜晚降临，他们并没有打算回家，而是来到这里打发时间。远处一对男女并排而坐，但他们之间并没有什么交流，二人可能正好处在聊天的间歇，也可能正在思考接下来该如何继续之前的话题。服务生一边忙着手里的工作一边把目光投向左边背对着我们的男人，但他对于服务生的关切并没有任何察觉或回应，依然坐在位置上沉浸在自己的思绪之中。

当我们把视线的焦点停留在这个男人的背影上时，似乎周围所有人物和一切场景都成了陪衬，这时我们发现他才是整个画面的中心，画面中所有内容的设计和描绘都是为了让我们聚焦在他那孤独的背影上。

这幅作品就像一部电影中某个画面的截屏图像，因为没有前面故事情节的铺垫，所以这个背影到底为何而孤独也无从得知。也许这种孤独感就是霍普在现代都市中捕捉到的真实瞬间，它是人们内心和都市生活的另一面，平时被喧嚣和繁华所遮盖，但在某一时刻又会从人们内心深处浮现出来，这种孤独感你我或许也曾有过。

图 93　霍普　《夜游者》
1942 年，美国芝加哥艺术学院藏

## 94. 莫兰迪画中的朴素器皿美在哪儿?

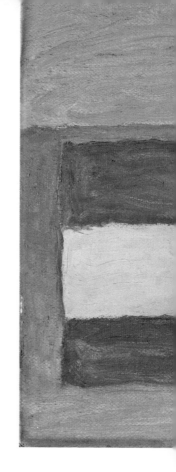

在人们不断刷新绘画定义的时代中,有些画家却依然保持着他们作品的传统特征,意大利画家乔吉奥·莫兰迪就是其中的一位。

虽然莫兰迪作品的题材也涉及风景及其他的内容,但是在我看来,最能够体现其个人艺术追求和作品深层内涵的还是他的静物画作品。与夏尔丹给静物赋予生命和人文关怀不同,莫兰迪就像一位平静的修行者,日复一日地描绘他那些简单而朴实无华的器皿,将自己对生活的理解和对精神的追求全部融入其中,营造着属于自己的精神世界。也许他的画面没有那么激动人心,色彩没有那么耀眼夺目,或形式显得平淡无奇,但当我们抛开对耳目一新和视觉冲击的渴望,安静地坐在莫兰迪的作品前凝神观看时,我们便会进入这些静物所展现的宁静世界。

在法国画家巴尔蒂斯的眼中,莫兰迪是最接近中国传统绘画艺术观念的欧洲画家。他的作品不追求表象的浮华烦琐,而追求朴素与宁静之中所蕴含的诗意优雅;不追求笔墨和色彩的充盈绚丽,而追求清淡素净中体现出的品位格调。莫兰迪将绘画视为自己的亲人,视为自己的伴侣,也

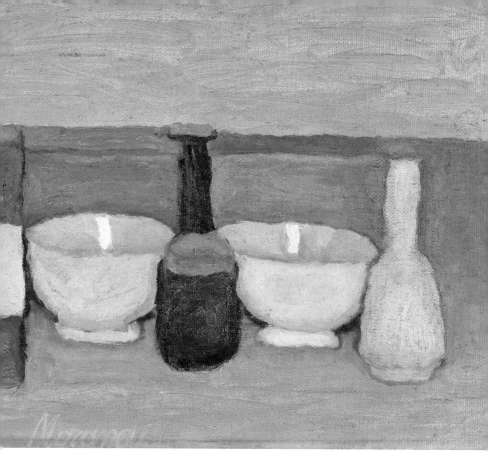

图 94　莫兰迪　《静物》

视为他自己存在并生活在这个世界上的印证。莫兰迪的一生平凡而又宁静。他用全部生命与那些静物相伴，直至在绘画中找到属于自己的精神世界。他画中的静物如同古典艺术之中的神圣形象，蕴含和承载着他内心中的精神追求，让我们在现代世界中找到一份淳朴的原始记忆。

## 95. 看起来随意泼洒而成的抽象画要怎么欣赏呢？

进入 20 世纪中期，西方绘画对艺术观念和呈现方式的探索进入新的阶段，人们对于"什么是绘画""绘画要表达什么"已经不再拥有统一的评判标准，画家根据自己的需要，想画什么就画什么，想怎么画就怎么画。

美国艺术家杰克逊·波洛克是抽象表现主义绘画的代表，当我们看到他的作品时，他极具个人特点的画面形式和作画方法常常会让人们质疑自己对于绘画的理解。在他的作品中，我们找不到任何可以识别的形象，也没有令人赏心悦目的色彩，更看不出他是想表达高兴、愤怒，还是其他任何情绪，能让我们看懂的好像只有在画布上一遍又

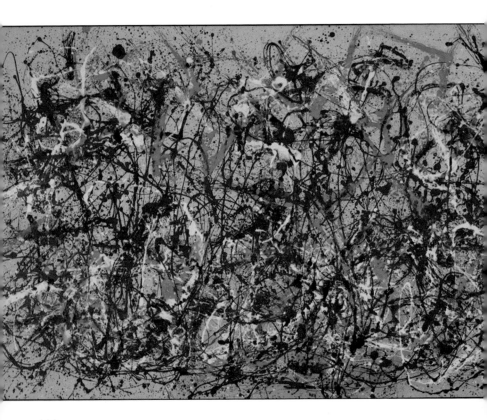

一遍、一层又一层无目的随意泼洒的颜料痕迹。它们有的是大小不一的色点，有的是方向不同的线条，还有一些可能是被直接投掷在画布上的颜料，这些痕迹没有任何限制地布满整个画面。这时你也许会问，这也算作品吗？这不就是胡乱涂抹吗？其实当我初次看到波洛克的作品时也有同样的质疑，但是当你了解了他的作画过程以及其中所要传达的艺术观念时，也许你会对绘画创作以及画家本人有一个全新的认识。

在此之前，波洛克的作品并不是这样的。据说有一次，他在画画时偶然注意到笔刷不经意间淋落在画布上的痕迹，他突然在其中发现了真正对应自己存在的艺术表现方式。之后他将巨大的画布铺在地上，把作画的颜料换成了油漆，作画工具也不再限制于笔、刷之类，他站在画布上让不同黏度的油漆跟随自己身体动作力量和轨迹的变化洒落在画面上，他的每个动作之间保持着相互制衡的关系。他通过内心直觉指示自己的行动，将身体动作和心理直觉的痕迹记录在画面之中，也将自己与绘画融为一体，所以他的作品被人们称为"行动绘画"。

波洛克的作品向我们展现的是一种记录自我的方式，我们不能用之前任何一种绘画形式或流派对其进行解读和归类，因为它只属于波洛克。

图95　波洛克　《秋韵：30号》1950年，美国纽约大都会艺术博物馆藏

## 96. 只有纯粹色彩的画面会给人带来怎样的感受？

在观看现代绘画时，我们常常会有这样一种感受，那就是直接表达精神信仰或唯美形式的作品越来越少，画家更加关注自我的存在以及对前卫艺术形式的探索。美国艺术家马克·罗斯科的作品展现出与众不同的样貌，他的画面像是在观看者和画家之间建立了一种隐秘的桥梁，令观者产生共鸣。

罗斯科在其艺术生涯的前期受到过古希腊神话、宗教、悲剧以及超现实主义绘画的影响，作品面貌与后期有很大不同，在后期他逐渐进入探索个人更为纯粹的艺术形式的阶段，《61 号（铁锈与蓝）》就是他这个时期的代表作。作品名称中只留下一个用于记录的数字编号，括号中"铁锈"与"蓝"两个词只有对画面色彩的指代作用，画面也如同它的名称一样没有指向任何具体的内容或形象。画面被简化得只剩下深浅不一的 3 块颜色，上面的铁锈色较深，中间的蓝色较浅，而且更为明亮，下半部分的颜色显示出深沉而厚重的力量感。蓝色是整幅画面的主色调，它把画面填充得满满当当，没有留下一点空白，并向周围无限延伸。当我们站在作品前，这 3 块颜色如同辽阔大地与深邃天宇之间留下的一道通透的光亮，它们的边缘朦胧而微妙，似乎正在向彼此渗透融合。

其实对于画面的解读和感受并不是一定的，每个人都会在各自的心境之中体会到不一样的画面。罗斯科去除了一切限制我们想象力的因素，用最为简洁的色彩和形状在画面中留下一片未知的空间，他希望我们在近距离观看作品时能够走进他的画面，沉浸在其中的崇高与虚无之中，在那里找到每个人的自我存在。

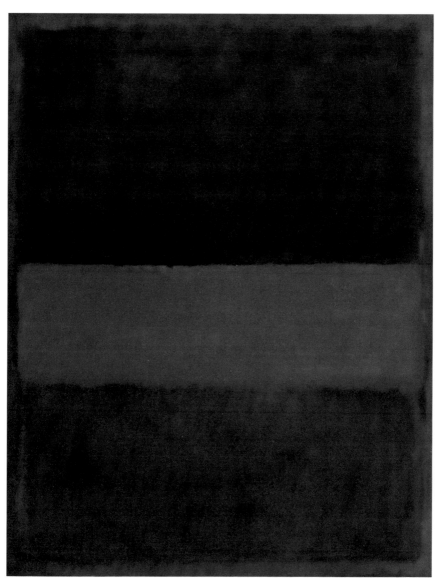

图 96　罗斯科　《61 号（铁锈与蓝）》
1953 年，美国洛杉矶现代艺术博物馆藏

## 97. 波普艺术作品是怎么展现现代商业特征的？

波普艺术是一种反映大众文化内容、带有商业特征的艺术形式，其中影响力最大、作品传播最广的艺术家当属安迪·沃霍尔。

我们来看他的两件作品。一件是以坎贝尔公司的罐头产品为元素创作的丝网版画，作品展出时共有32幅，每幅对应该公司的一种罐头，当这32幅图像被整齐地摆在一起同时出现在我们面前时，肯定会让我们想起超市里的商品货架。而安迪·沃霍尔的创作过程也如同生产商品的流水线一样，他只负责设计思路和制订计划，剩下的全都交给助手，最后签上自己的名字宣告作品完成。安迪·沃霍尔也将自己的工作室称为"工厂"。

另一件作品是他以众人熟知的美国明星玛丽莲·梦露为原型创作的，画面中梦露拥有金色的卷发、迷人的微笑、诱人的红唇、深情的眼神以及嘴角上方那颗标志性的美人痣。这个形象迷倒了无数男士，也像独一无二的符号一样指代着她本人。安迪·沃霍尔将梦露的形象以多种色彩搭配复制了很多次，还以相同的方法对世界名画、商业符号以及其他名人照片等进行了同样的元素挪用创作，形成了他极具辨识度的个人艺术形式。

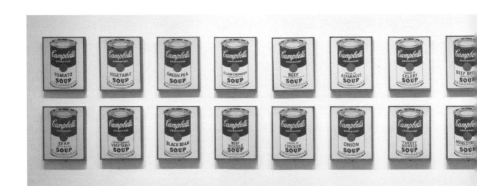

图 97-1　安迪·沃霍尔　《金宝汤罐头》，1962 年

图 97-2 安迪·沃霍尔
《玛丽莲·梦露》，1968 年

将这两件作品放在一起时，我们是否会感到怪异呢？如果说第一件作品是取自具体商品，又经由商品生产方式进行艺术创作，进而表达安迪·沃霍尔对于消费主义以及艺术商业化的态度，那么以梦露为主题的作品又是想表达什么呢？她是一个真实的人，除了她那标志性的形象，我们又对她的性格、习惯、喜怒哀乐有多少认识和了解呢？在这里她似乎只是一个具有商品特点和商业价值的梦露，一个存在于大众流行文化中的梦露。作品中的梦露是一个商业形象，还是一个真实生活中的人呢？

## 98. "克莱因蓝"是一种多么特别的蓝?

一个人能拥有一种属于自己并以自己的名字命名的色彩,是一件又酷又特别的事情,法国艺术家伊夫·克莱因就是这样一个特别的人,他以独特的方式向世界宣告了自己的存在。

这个属于克莱因的颜色就是"克莱因蓝",1957年它在意大利米兰的展览上首次亮相,一经展出就获得了国际艺术界的关注,之后便被称为"国际克莱因蓝"(International Klein Blue,简称IKB)。克莱因的这种蓝色在色谱中RGB色彩模式的比值为0:47:167,它接近于群青色,但是其中少了红色的成分,便没有紫色的倾向,所以显得更为明亮。它象征着天空、海洋和无限的寂静,是一种最为理想的蓝色、最为纯粹的蓝色,如果对其成分和比例做出任何改动都将会影响它的纯净。

克莱因希望人们能够沉浸在这块极致单纯的蓝色之中,让人们在面对它的时候,能够通过视觉的感知和精神的冥想去体会自己内心中的感受。克莱因曾说:"表达这种感觉,不用解释,也无需语言,就能让心灵知。我相信,这就是引导我画单色画的感觉。"

这种蓝色以各种各样的方式出现在他的作品中,有时会被悬挂于展墙之上直接面对观众,有时会以巨大的面积布满整个展厅的地面,克莱因还会将它涂抹在人的身体上经由身体动作的变化在画布上留下人的痕迹。克莱因还曾把一个地球仪和维纳斯雕像的整个表面涂成这种蓝色,可见他作品呈现方式的多样性。

克莱因蓝从此产生了广泛的影响。时尚界还经常推出以它为主题的各种设计产品,掀起克莱因蓝流行风暴。这块蓝色也不再仅仅存在于克莱因的作品之中,而是逐渐进入人们的视野和生活之中,成为人们追逐时尚潮流和展现自我价值的一种方式。

图 98　克莱因　《蓝色》

图 99　基弗　《地球的皮表》，2011 年

## 99. 基弗如何将绘画重新带回人们的视野之中？

20 世纪 80 年代之后，艺术的发展越来越多元化，诸如装置艺术、行为艺术、媒体艺术等这些新兴艺术形式好像遮盖了传统架上绘画的光芒，使它在艺术领域中不再拥有以往的优势地位。然而以德国的安塞尔姆·基弗为代表的一些画家及其作品却重新将绘画拉回到人们的视野之中。

在西方美术史中，德国有许多重要画家被载入史册，例如丢勒、弗里德里希等，他们用绘画谱写着德国精神信仰的历史记忆和浪漫主义的民族情感。然而发生在20世纪中叶的第二次世界大战给全世界人民带来无法忘记的痛苦。在这样的历史和时代背景下，基弗及其新表现主义绘画作品进入人们的视野之中。

他在作品中勇敢地直面纳粹主义带给人们的战争创伤，通过充满精神感召力的画面场景重新追忆和挖掘着德国厚重的民族情怀。他的作品往往尺幅巨大，画面中充满了复杂多变的肌理效果，给人们带来极强的视觉冲击力。同时，画面的呈现方式也不再仅仅局限于传统绘画材料，金属、灰烬、照片、稻草、柏油以及其他现成物品都成为其画面的组成部分，由此将各种物品所蕴含的材料和图像信息也纳入表达中，以综合材料的方式拓展着绘画的语言范围。

在基弗的作品中，具象和抽象、图像和物质同时存在，我们观看作品时往往如同在阅读历史，体会文化、战争或精神信仰，如果没有一定的知识储备很难进入画面宏大而深沉的语境之中，更无法直接体会其中德国的文化历史和战争失败带给他们民族的记忆和感受。但是可以肯定的是，基弗以全新的画面表达方式和沉重的历史视角给绘画这一传统艺术形式带来了新的活力，让人们再一次感受到绘画所拥有的力量。

## 100. 大卫·霍克尼为什么被认为是当代最具影响力的画家之一？

大卫·霍克尼被认为是当代英国最具影响力的画家之一。他在26岁的时候就已经名声大噪，至今已经举办过近400场展览，2012年他被英国女王伊丽莎白二世授予英国功绩勋章，可见他在艺术领域成就之高和地位之重。直至今天，霍克尼依然以他充沛的活力和对艺术的好奇心活跃在当代画坛，他似乎总是能在生活中找到激发创作欲望的新鲜元素和可能性。

他的早期作品以油画为主，采用写实的手法和平涂的方式来描绘人们的各种日常生活场景。以这幅《一朵大水花》为例，画面具有极

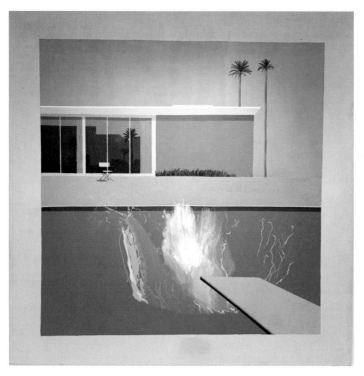

图 100-1　大卫·霍克尼　《一朵大水花》，1967 年

图 100-2　大卫・霍克尼　《梨花高速公路》、1986 年

强的平面感,以简洁笔直的轮廓线分割着整个画面,色彩恬静而淡雅,画中一切景象似乎都处在静止当中,但跳板前溅起的水花却在这片静止中暗示了人的存在。他的很多同时期作品都具有这样的画面效果,这也是他那个阶段作品的显著特点。

霍克尼还以照片拼贴的手法进行创作,《梨花高速公路》就是此类代表作。这幅作品使用了 700余张照片,他借助摄影图片,打破摄影单点透视的限制,将不同角度拍到的照片进行重新组合,以移步换景的方式营造出新的画面。这种图像重组并置的创作手法,打破了视角的单一性,给我们带来一种全新的视觉体验。

图 100-3　大卫·霍克尼　《沃德盖特树林》，2006 年

　　后来，霍克尼越来越热衷于描绘美丽动人的自然风景。这些风景画大多以树林、田野、花草等为主，采用简单概括的笔触去描绘事物的外形轮廓，画中的色彩也变得愈发强烈而明快，大量的荧光色被直接使用到画面中。我们很难在画面中找到阴影的存在，画中的景物仿佛本身就散发着各种颜色的光芒。他还会将照片的图像透视特点与绘画进行结合，为画面的空间透视效果带来新的可能性。

　　霍克尼的绘画手段并不止于传统媒介，他曾使用包括传真机、激光影印机、计算机等现代设备进行创作，近年来霍克尼还会用智能手机或 iPad 进行创作。霍克尼不但以此持续保持着他的创作热情，同时也让绘画艺术跟随技术的变革拥有了更为新颖的呈现方式。

图 100-4　大卫·霍克尼，iPad 绘画作品，2011 年

# 参考文献

[1]H.W.詹森，J.E.戴维斯，等.詹森艺术史[M].艺术史组合翻译实验小组，译.长沙：湖南美术出版社，2017.

[2]苏珊·伍德福德.古希腊罗马艺术[M].钱乘旦，译.南京：译林出版社，2009.

[3]安妮·谢弗-克兰德尔.中世纪艺术[M].钱乘旦，译.南京：译林出版社，2009.

[4]罗萨·玛利亚·莱茨.文艺复兴艺术[M].钱乘旦，译.南京：译林出版社，2009.

[5]玛德琳·梅因斯通，罗兰德·梅因斯通.17世纪艺术[M].钱乘旦，译.南京：译林出版社，2009.

[6]斯蒂芬·琼斯.18世纪艺术[M].钱乘旦，译.南京：译林出版社，2009.

[7]唐纳德·雷诺兹.19世纪艺术[M].钱乘旦，译.南京：译林出版社，2009.

[8]罗斯玛丽·兰伯特.20世纪艺术[M].钱乘旦，译.南京：译林出版社，2009.

[9]苏珊·伍德福德.绘画观赏[M].钱乘旦，译.南京：译林出版社，2009.

[10]E.H.贡布里希.艺术的故事[M].范景中，译.南宁：广西美术出版社，2018.

[11]本内施.北方文艺复兴艺术[M].戚印平，毛羽，译.杭州：中国美术学院出版社，2001.